每日十分钟 趣味音乐课

U0133350

# 西方音乐史

## Western Music History

[美] 里克·韦穆思 著

薛 阳 译

HAL•LEONARD®

美国哈尔·伦纳德集团提供版权

SMPH

上海音乐出版社

# 目　录

# 前　言

从历史发展的角度理解音乐的发展会让学生成为更好的聆听者和更出色的表演者。作为一名音乐教师，我教授的学生小到幼儿园孩童，大到研究生，各个年龄段的人都有，我时常寻找富有创意的方式帮助学生理解、欣赏音乐并了解音乐史。忙碌的初中和高中音乐教师缺乏快速和简洁的音乐史参考书，而这本包括重要知识点、小测验以及大事年表的音乐史参考书正是他们在音乐课堂教学中所需要的。

里克·韦穆思

无论是花费十分钟还是一小时，这本《每日十分钟趣味音乐课·西方音乐史》都可以运用到特定的教学情境中，贯穿一个学期或整个学年。在教学中，教师会发现这是一本内容全面、结构完整、好学易用的教学工具书。

我的写作目标是以文艺复兴、巴洛克、古典主义和浪漫主义四个重要的西方音乐历史时期的音乐事件为例，每一个时期生动的讲述内容会使学生对音乐史产生兴趣。在以每一个时期为结构框架的内容中，都会有知识、检测、实践三个篇章。

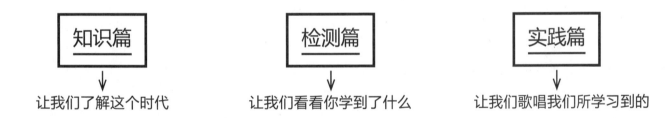

| 知识篇 | 检测篇 | 实践篇 |
| --- | --- | --- |
| ↓ | ↓ | ↓ |
| 让我们了解这个时代 | 让我们看看你学到了什么 | 让我们歌唱我们所学习到的 |

在"知识篇"中，你会看到关于每一个时期的介绍，一份大事年表对照说明当时的美国在经历着什么，还可以看到著名作曲家们的生平介绍。在"检测篇"中，学习小测验能帮助记忆重要的日期、人物和地点，还可以通过单元测验（大多是从小测验中精选汇编的问题）考查学生对知识掌握的情况。"实践篇"位于每一个时期的结尾，包含一首为课堂教学改编的具有时代象征意义的合唱，使学生在学习和歌唱中感受不同时期的音乐风格。为了反映不同历史时期的音乐要素，我挑选并改编了每一首合唱。

写作这本书让我感到无比荣幸！希望使用本书的教师和学生能共同体验音乐史的快乐！

里克·韦穆思

密苏里西北州立大学名誉教授

# 文艺复兴时期

## 概述

文艺复兴是一个充满革新、激情和自由的时代。这一时期与有着严格节奏模式和教堂礼仪的中世纪形成了鲜明对比。文艺复兴时期出现了把人声和乐器以全新且富有创意的方式相结合的新的音乐形式。在这一时期，人声和乐器可以被用于同一声部或由指挥任意安排。举个例子，如果一首牧歌包含四个声部而仅有三位歌者时，那么指挥就会用一件乐器来替代第四个声部。

文艺复兴时期使用的乐器包括竖笛、克鲁姆双簧管（流行于中世纪和文艺复兴时期的双簧乐器）、琉特琴、六弦提琴和便携式簧风琴。打击乐器也常被使用，例如手鼓、铃鼓、指钹等。除了教堂管风琴，最主要的键盘乐器是羽管键琴，关于这件乐器的记载最早可追溯至 1397 年。羽管键琴既可用于独奏，也可用于伴奏，它与古钢琴、钢琴有所区别，本质上是用拨弦而不是击弦的方式来演奏。这一时期有多种形状和尺寸相似的乐器——维吉那琴、斯皮耐琴、羽管键琴，根据形状和琴弦构造的不同，每种乐器都有独特的音色。

> 男高音是文艺复兴时期最重要和最具代表性的新音色。

世俗合唱音乐是为欧洲王室家族的宫廷或宴会宾客表演而创作的，而宗教音乐是为教堂活动和表演而创作的，每一座教堂都希望拥有最好的音乐为教会活动服务。在整个文艺复兴时期，女性被禁止在天主教会中演唱。未变声的男孩们演唱最高的两个声部——女高音和女低音，成年男性演唱较低的男高音和男低音声部。例如，与梵蒂冈圣彼得大教堂比邻的西斯汀教堂只允许男性在唱诗班中演唱。男孩们在唱诗班以歌童身份开启职业生涯，之后通常成为唱诗班成员、作曲家和指挥。唱诗班之间的竞争变得异常激烈，有传闻称当时最著名的歌童奥兰多·迪·拉索（他之后成为一名作曲家）因为极其卓越的演唱被善妒的祭司绑架两次。

> 器乐演奏在西斯汀教堂被禁止，因此西斯汀教堂中的所有音乐都采用教堂风格的无伴奏合唱形式（无器乐或管风琴伴奏）。

从描绘这一时期歌者的画作中我们能明显看到，文艺复兴时期的声乐演唱中的颤音被视为不合时宜。瑟斯顿·达特（著名的英国音乐学家、键盘演奏家和指挥家）在他关于文艺复兴时期的文章中强调，在演唱文学类合唱作品时应少量甚至不使用颤音。

世俗合唱音乐在这一时期的欧洲王室宫廷中尤为重要。三声部、四声部甚至更多声部的合唱曲由宫廷成员演唱。具有出色演唱能力的仆人被大量雇用到宫廷工作。如果庄园主是一个男低音，那么将雇用一个男仆演唱男高音，一个女仆将演唱庄园女主人不唱的部分。

晚间娱乐是王室宫廷的一大特色，通常在丰盛的晚宴后举行。选定的仆人们围坐在宴会桌旁演唱世俗歌曲。这是牧歌盛宴、圣诞盛宴或文艺复兴晚宴的开头部分。随着这一活动的普及，所有的王室宫廷都开始采用这种新的娱乐形式，甚至小庄园主也觉得在晚餐后需要有音乐表演环节。作曲家们被宫廷雇佣进行创作并在盛宴期间表演。在特殊的节日里，作曲家们会获得丰厚的报酬并配备住房。

在 16 世纪，"牧歌"指一种新的诗歌形式。它以自由和不规则著称，通常有四到六个声部，作曲家在精心的创作中会包含绘词法（乐谱描绘视觉影像）和复杂的声乐线条。在英国和意大利，"牧歌"这一术语用于指代上述类型的音乐创作，而在法国则被称为"尚松"，德国则称之为"利德"。

印刷机的发明是人类在文艺复兴时期取得的最重大的科技进步之一，为作曲家提供了一种精确复制作品的方式。在这之前，所有的乐谱和书籍都需进行手抄记录。这一时期乐谱的生产大大提速，产量也更高。

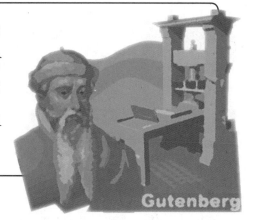

Gutenberg

# 同时期的美国

众所周知，美国最早的居住者是原住民印第安人，他们在这片土地上演奏了这里最早的音乐。这一时期人们演唱的音乐大多为单声部或是齐唱，使用的伴奏乐器是用骨、木头和藤条制成的鼓和笛。由于笛身长短不一，每件乐器的音高都不同；因此，每次演奏时往往只用一支笛，从而避免不同音高相互干扰和冲突。

在文艺复兴时期，克里斯多弗·哥伦布率领了三艘船——妮娜号、平塔号和圣玛丽亚号穿越大西洋，于 1492 年 10 月 11 日抵达美洲，将这里称为"新大陆"。

# 同时期的著名作曲家

**若斯坎·德·普雷**

若斯坎·德·普雷（约 1450—1521）的音乐职业生涯是从米兰大教堂唱诗班歌童开始的，他被认为是 16 世纪早期最伟大的合唱作曲家，他的学生们把他称为"音乐领袖"。1486 年至 1495 年间，若斯坎·德·普雷执事于教皇的小教堂，后来供职于法国路易十二宫廷。1505 年，他创作了意大利牧歌《蟋蟀》（见第 14 页）。

**奥兰多·迪·拉索**

奥兰多·迪·拉索（1532—1594）出生于尼德兰，却成功地创作了意大利牧歌、佛罗托拉（类似于牧歌的声乐曲）、法国尚松和德国利德。他同时也是一位重要的教堂作曲家。与帕莱斯特里那不同，拉索曾周游欧洲各国，被认为是最多才多艺和最富创作力的牧歌、尚松大师。1555 年，他出版了一部牧歌集。

**约翰·道兰德**

约翰·道兰德（1562—1626）被认为是文艺复兴时期英国最伟大的作曲家。他于 1597 年 10 月 31 日出版了歌曲集《英国歌曲和小调》第一集。由于他对英国女王伊丽莎白一世不满，伊丽莎白女王曾两次拒绝雇佣他做宫廷琉特琴演奏员（琉特琴是一种弹拨乐器，由一个细长的琴颈和圆形共鸣箱构成）。多年以后，詹姆士一世把琉特琴演奏员的职位授予道兰德。如今他被认为是最伟大的英国作曲家和琉特琴演奏家。

**乔瓦尼·
帕莱斯特里那**

乔瓦尼·帕莱斯特里那（约 1525—1594）以出生地罗马附近的帕莱斯特里那为姓，作为文艺复兴时期两位主要的宗教音乐作曲家之一，他以全新的教堂音乐风格和大量的创作而著称。这些新风格影响了他众多的学生，并且这些服务于教堂的新风格音乐作品在整个西方世界流行。帕莱斯特里那是其家乡所在地的圣阿加皮托主教堂的管风琴师和唱诗班指导。红衣主教乔瓦尼·玛丽亚·德尔蒙特于 1572 年继帕莱斯特里那主教成为教皇尤利乌斯三世。1572 年至 1594 年间，帕莱斯特里那奉尤利乌斯三世之诏到梵蒂冈成为圣彼得大教堂的指挥，这是梵蒂冈音乐家能够获得的最高职位。帕莱斯特里那在去世时被认为是最伟大的欧洲宗教合唱作曲家。他最著名的代表作是《马切鲁斯教皇弥撒》。

**皮埃尔·塞尔东**

皮埃尔·塞尔东（约 1510—1572）是文艺复兴时期最重要的法国作曲家。年轻时，他进入极其严格的巴黎圣母院接受学习，然而因打球和拒绝参加教堂礼拜而违反了校规，受到惩罚。拒绝参加教堂礼拜在当时属于严重的犯罪行为甚至会被送进监狱，他最终由于年轻而被宽恕。塞尔东对于晚期法国尚松的发展具有很大影响。1536 年，他成为圣教堂唱诗班指导，终生奉职于此。

托马斯·莫利（1557—1602）生于英国，是著名作曲家威廉·伯德的学生。英国女王伊丽莎白一世曾授予他音乐出版专利权，21 年内，他精选出版了英国所有的音乐作品。作为一名活跃的作曲家和出版人，他是英国牧歌发展的推手。1597 年，莫利创作并出版了《简明音乐入门》，这本书是英国最早出版也是最重要的一本全面论述音乐表演和作曲的专著。

托马斯·莫利

托马·路易斯·德·维托利亚

托马·路易斯·德·维托利亚（1548—1611）是文艺复兴晚期的西班牙作曲家，同时也是 16 世纪西班牙最著名的作曲家。他出生于西班牙的阿维拉，年幼时作为唱诗班歌童接受音乐训练。1564 年，他前往罗马，进入了由圣依纳爵·罗耀拉司铎建立的修道院并于 1575 年成为神父。托马·路易斯·德·维托利亚的余生都在修道院中度过，不仅担任神父一职，还是唱诗班指导、作曲家和管风琴家。

# 文艺复兴时期年表（1450—1600）

**1450**

1439 年，约翰尼斯·古滕堡发明印刷机。

1450 年，文艺复兴时期揭开序幕。

1477 年，穿刺王弗拉德（吸血鬼）在流放中去世。

1492 年，哥伦布于 10 月 11 日发现了"新大陆"。

**1500**

1491 年，彼得鲁奇印制出第一本完整的歌曲集。

1504 年，米开朗基罗雕刻了《大卫》塑像。

1505 年，若斯坎·德·普雷创作了意大利牧歌《蟋蟀》。

1506 年，罗马人开始建造圣彼得大教堂。

1507 年，德国地图中首次出现"美国"这一名称。

1508 年，米开朗基罗开始在梵蒂冈西斯汀大教堂里创作天顶壁画。

1509 年，亨利八世成为英国国王。

1510 年，首批非洲黑奴抵达美洲。

1517 年，马丁·路德把他的《九十五条论纲》贴在了威登堡教堂的门上。

1519 年，画家、理论家、发明家列奥纳多·达·芬奇去世。

1540 年，赫尔南多·迪·索托率领第一批欧洲探险队进入北美内部。

1545 年至 1563 年，特伦托会议为天主教的改革提供了基础。

1541 年，赫尔南多·迪·索托发现密西西比河。

1548 年，西班牙最著名的作曲家托马·路易斯·德·维托利亚出生。

**1550**

1555 年，奥兰多·迪·拉索出版了他的第一部牧歌集。

1558 年，伊丽莎白一世成为英国女王。

1560 年，人类发明了铅笔。

1565 年，圣奥古斯汀（即现在的佛罗里达）建立。

1567 年，帕莱斯特里那出版了《马切鲁斯教皇弥撒》。

1577 年，弗朗西斯·德雷克爵士完成了环球航行。

1594 年，威廉·莎士比亚创作了《罗密欧与朱丽叶》。

1597 年，托马斯·莫利创作并出版了《简明音乐入门》。

1597 年，约翰·道兰德出版了《英国歌曲和小调》第一集。

1599 年，威廉·莎士比亚剧团在伦敦建立环球剧场。

**1600**

1600 年，文艺复兴时期落幕。

# 学习小测验 1

1. 文艺复兴时期开始于 _____ 年，结束于 _____ 年。

2. 文艺复兴时期的宗教合唱音乐是为 _____ 创作和表演的。

3. 世俗合唱音乐是为欧洲王室家族的 _____ 创作的。

4. 除了教堂管风琴之外，文艺复兴时期使用最广泛的键盘乐器是 _____ 。

5. 文艺复兴时期之前的历史时期被称为 _____ 。

6. 在文艺复兴时期， _____ 和 _____ 可以用在同一声部或由指挥任意安排。

7. 最重要和最具代表性的新音色来自 _____ 。

8. 在天主教会中，只有 _____ 允许演唱。

9. 瑟斯顿·达特在他关于文艺复兴时期的文章中强调，在演唱文学类合唱作品时应少量甚至不使用 _____ 。

10. 梵蒂冈西斯汀教堂中的所有音乐都采用 _____ 形式（无器乐或管风琴伴奏）。

# 学习小测验 2

将作曲家与列出的信息正确匹配。

A. 帕莱斯特里那

B. 道兰德

C. 若斯坎·德·普雷

D. 拉索

E. 塞尔东

F. 德·维托利亚

G. 莫利

1. _____ 既是西班牙作曲家也是一位神父。

2. _____ 创作了《马切鲁斯教皇弥撒》。

3. _____ 是文艺复兴时期法国最重要的作曲家。

4. _____ 出生于尼德兰，被认为是最多才多艺和最富创作力的牧歌、尚松大师。

5. _____ 出生于英国，被认为是文艺复兴时期最伟大的琉特琴演奏家。

6. _____ 出生于英国，创作并出版了《简明音乐入门》。

7. _____ 被认为是 16 世纪早期最伟大的合唱作曲家，他的学生们把他称为"音乐领袖"。

1. 1439 年，_____的发明是人类在文艺复兴时期取得的最重大的科技进步之一，它为作曲家提供了一种精确复制作品的方式。

2. 文艺复兴时期美国原住民印第安人演唱的音乐大多为_____，他们使用的伴奏乐器主要是鼓和笛。

3. 文艺复兴时期著名的歌童，后来成为作曲家的_____，因为极其卓越的演唱曾被善妒的祭司绑架两次。

4. _____（约 1450—1521）被认为是 16 世纪早期最伟大的合唱作曲家。

5. _____（1532—1594）出生于尼德兰，却成功地创作了意大利牧歌、法国尚松和德国利德。

6. _____（1562—1626）在文艺复兴时期被认为是最优秀的琉特琴演奏家。

7. _____（约 1525—1594）以出生地为姓，在他去世时，他被认为是最伟大的欧洲宗教合唱作曲家。他最著名的代表作是《马切鲁斯教皇弥撒》。

8. _____（约 1510—1572）是文艺复兴时期重要的法国作曲家，他对法国尚松的发展具有很大影响。1536 年，他成为圣教堂唱诗班指导，终生奉职于此。

9. _____（1557—1602）出生于英国，女王伊丽莎白一世曾授予他音乐出版专利权。

# 单元测验

1. 文艺复兴开始于 _____ 年，结束于 _____ 年。

2. 在文艺复兴时期之前的历史时期被称为 _____。

3. 在文艺复兴时期，_____ 和 _____ 可以被用于同一声部或由指挥任意安排。

4. 除了教堂管风琴，文艺复兴时期使用最广泛的键盘乐器是 _____。

5. 最重要和最具代表性的新音色来自 _____。

6. 文艺复兴时期的宗教合唱音乐是为 _____ 创作和表演的。

7. 世俗合唱音乐是为欧洲王室家族的 _____ 创作的。

8. 在天主教会中，只有 _____ 允许演唱。

9. 文艺复兴时期著名的歌童，后来成为作曲家的 _____，因为极其卓越的演唱曾被善妒的祭司绑架两次。

10. 瑟斯顿·达特在他关于文艺复兴时期的文章中强调，在演唱文学类合唱作品时应很少甚至不使用 _____。

11. 梵蒂冈西斯汀教堂中的所有音乐都采用 _____ 形式（无器乐或管风琴伴奏）。

12. 1439 年，_____的发明是人类在文艺复兴时期取得的最重大的科技进步之一，它为作曲家提供了一种精确复制作品的方式。

13. 文艺复兴时期美国原住民印第安人演唱的音乐大多为_____，他们使用的伴奏乐器主要是鼓和笛。

14. _____（约 1450—1521）被认为是 16 世纪早期最伟大的合唱作曲家。

15. _____（1532—1594）出生于尼德兰，却成功地创作了意大利牧歌、法国尚松和德国利德。

16. _____（1562—1626）在文艺复兴时期被认为是最优秀的琉特琴演奏家。

17. _____（约 1525—1594）以出生地为姓，在去世时被认为是最伟大的欧洲宗教合唱作曲家。他最著名的代表作是《马切鲁斯教皇弥撒》。

18. _____（约 1510—1572）是文艺复兴时期重要的法国作曲家，他对法国尚松的发展具有很大影响。1536 年，他成为圣教堂唱诗班指导，终生奉职于此。

19. _____（1557—1602）出生于英国，女王伊丽莎白一世曾授予他音乐出版专利权。

20. _____（1548—1611）出生于西班牙阿维拉，年幼时作为唱诗班歌童接受音乐训练。1575 年，他受命成为神父。

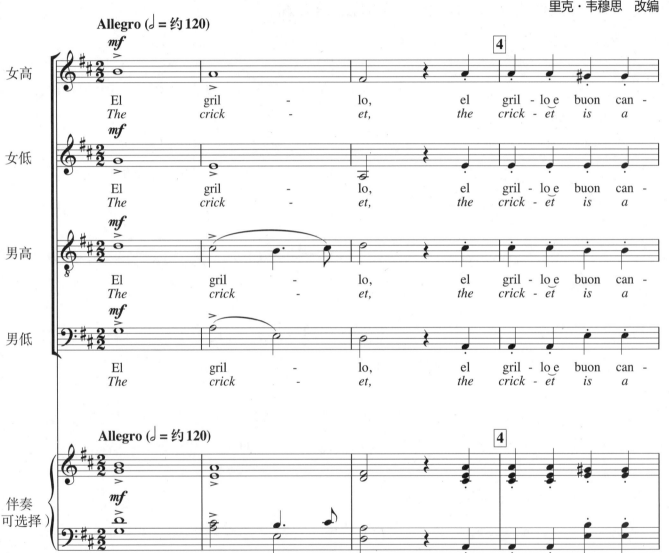

# 蟋 蟀

## （四部合唱）

若斯坎·德·普雷 作曲

里克·韦穆思 改编

**歌词大意：** 蟋蟀是一位歌唱家，它能一直歌唱。当它喝水时，它歌唱。

蟋蟀是一位歌唱家，它和其他歌者不同，尽管瘦小但它依然歌唱。

哦！蟋蟀停留在原地，它总是保持平衡。

天气炎热时，它只为爱人歌唱。

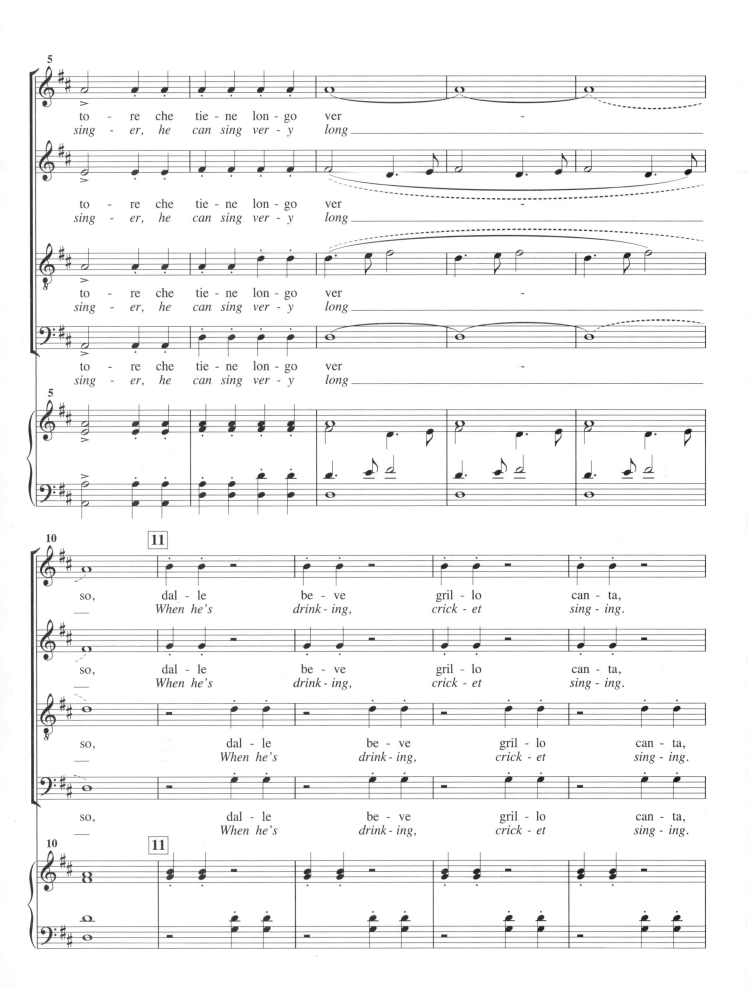

15

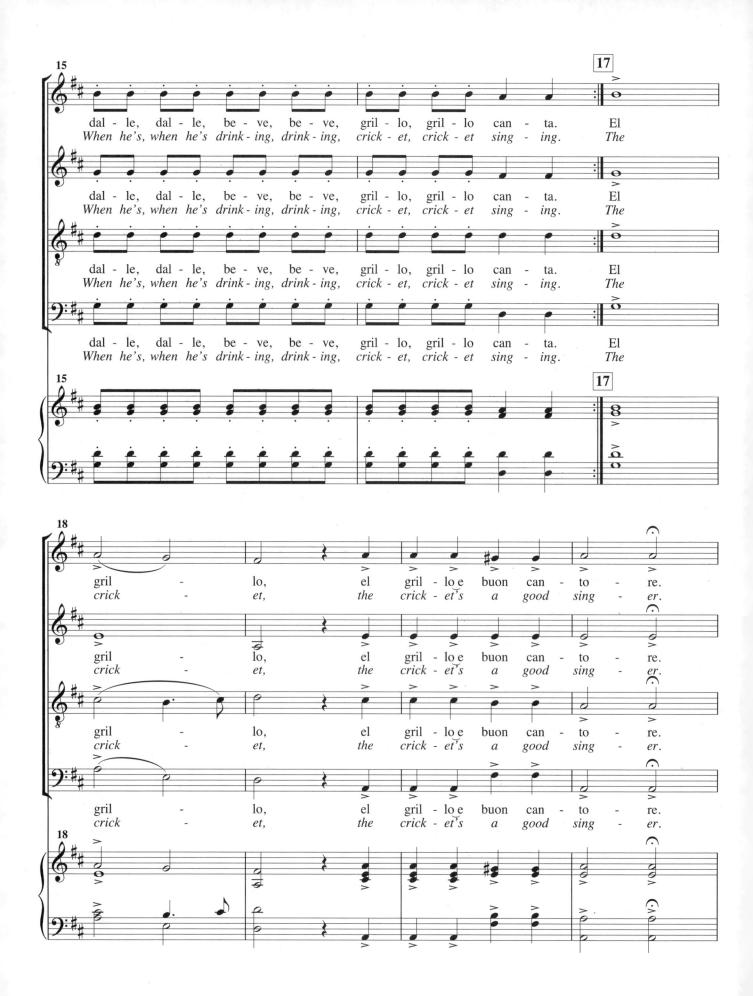

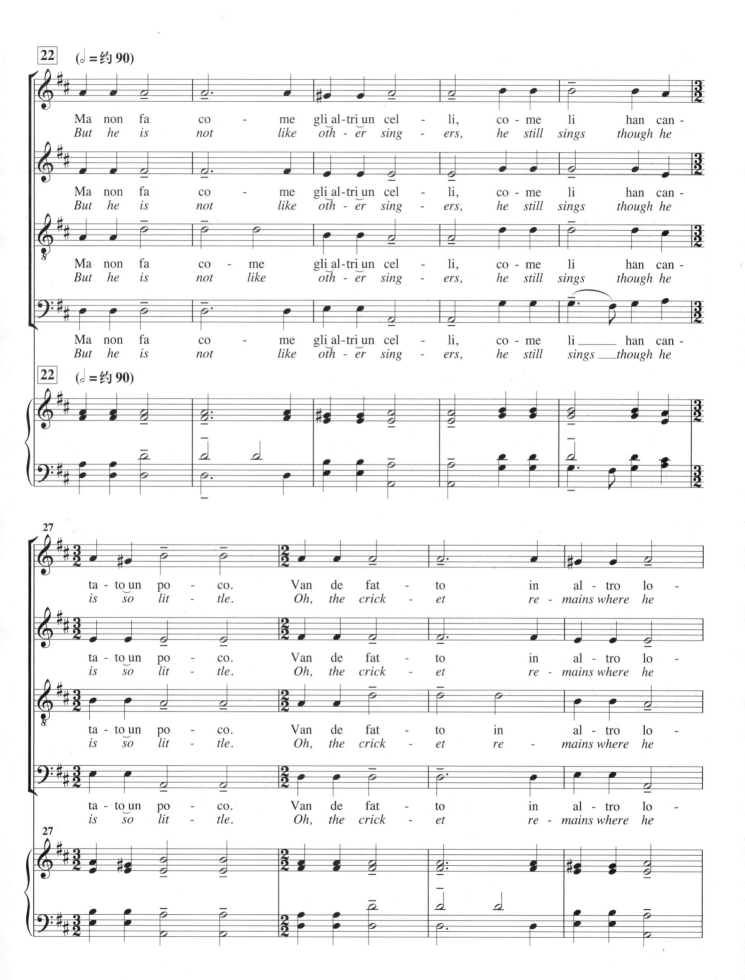

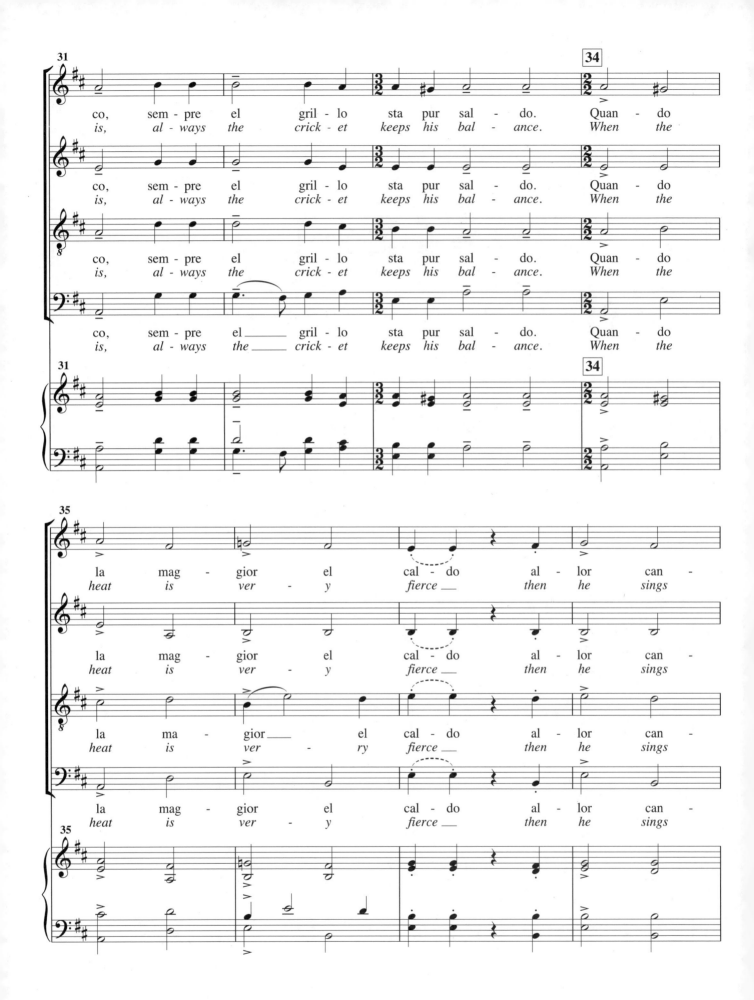

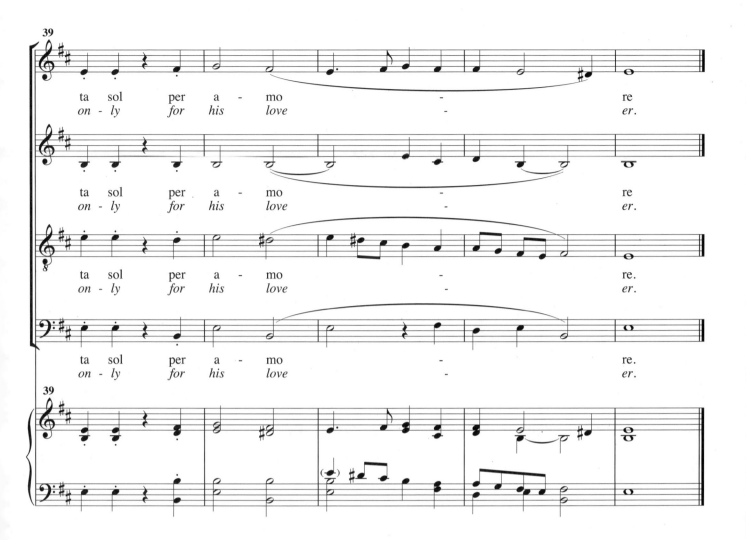

ta sol per a - mo - re
on - ly for his love - er.

ta sol per a - mo - re
on - ly for his love - er.

ta sol per a - mo - re.
on - ly for his love - er.

ta sol per a - mo - re.
on - ly for his love - er.

# 巴洛克时期

## 概述

巴洛克时期开始于 1600 年，1750 年约翰·塞巴斯蒂安·巴赫的逝世标志着巴洛克时期的结束。这一时期的音乐创作集中于教堂音乐、戏剧音乐和室内乐三个领域，作品以宏伟壮丽、规模庞大、构思精妙、对比鲜明著称。巴洛克时期的音乐、美术、建筑对于贵族而言尤为重要。

在整个巴洛克时期，戏剧音乐有着重要发展，诞生了许多新体裁，如歌剧、清唱剧、康塔塔和受难曲。歌剧诞生于意大利的佛罗伦萨（其他体裁包括清唱剧、康塔塔和受难曲等随即在意大利出现，后遍布整个欧洲）。罗马歌剧中加入了合唱，威尼斯歌剧中加入了宣叙调和咏叹调。1637 年，威尼斯建成了第一座公开歌剧院"圣卡西亚诺"。那不勒斯歌剧中加入意大利序曲作为演出的开场音乐。清唱剧是以《圣经》为主要内容的大型戏剧作品，它包括独唱、合唱和乐队。与歌剧不同，清唱剧中不使用华丽的服饰、场景或舞台表演。康塔塔通常是独唱、小规模合唱和小型乐队伴奏的短小作品，它既可以采用宗教题材也可以采用世俗题材进行创作。受难曲主要用于基督教复活节。巴洛克时期的宗教音乐不再仅是文艺复兴时期无伴奏人声合唱（阿卡贝拉）的形式，许多欧洲教堂作曲家在创作时采用本国语言而非拉丁语。

评论家维耶维埃在《音乐的历史》（1725 年）中指出："完美的嗓音是铿锵洪亮、甜美清澈、生动活泼、富有弹性和延展性的。"在巴洛克时期，声乐演唱中男低音声部的地位大大提高，它与女高音声部演唱的旋律同等重要。男高音和女低音声部因为从属于另外两个声部（男低音和女高音声部），所以在演唱时往往会降低音量。

巴洛克时期使用的键盘乐器是羽管键琴而不是钢琴，钢琴直到古典主义时期才开始盛行。有时作曲家和演奏家也用便携式管风琴或大型教堂管风琴代替羽管键琴。

巴洛克时期的两位音乐巨匠是德国作曲家约翰·塞巴斯蒂安·巴赫（1685—1750）和乔治·弗里德里克·亨德尔（1685—1759）。巴赫以宗教音乐创作而闻名，亨德尔则以创作歌剧和清唱剧获得广泛赞誉。在英国，亨利·珀塞尔（1659—1695）是合唱音乐的代表人物。

在器乐音乐（而非声乐音乐）逐渐步入舞台中央的同时，许多合唱作曲家也贡献了许多杰作。在意大利，乔瓦尼·加布里埃利（约 1553—1612）为唱诗班、铜管和管风琴创作了多声部宗教音乐作品；克劳迪奥·蒙特威尔第（1567—1643）创作了牧歌和歌剧；亚历山德罗·斯卡拉蒂（1660—1725）创作了意大

利正歌剧；安东尼·维瓦尔迪（1678—1741）创作了重要的宗教合唱作品。

在法国，让－巴蒂斯特·吕利（1632—1687）和让－菲利普·拉莫（1683—1764）都创作了歌剧，后者还是巴洛克时期重要的音乐理论家。马克－安托尼·夏邦蒂埃（约1643—1704）主要创作世俗康塔塔和宗教作品。

巴洛克时期的德国更是群星璀璨，如海因里希·许茨（1585—1672）因创作康塔塔、清唱剧、受难曲而闻名；米夏埃尔·普利托里乌斯（1571—1621）创作了文艺复兴和巴洛克风格的合唱音乐；迪特里希·布克斯特胡德（约1637—1707）像约翰·帕赫贝尔（1653—1706）一样创作了由管风琴伴奏的宗教康塔塔。

# 同时期的美国

巴洛克时期的美国正处于殖民时期。詹姆斯敦殖民地于1607年建立，亨利·哈德逊于1609年发现了纽约境内的哈德逊河，托马斯·雷文斯克罗夫特根据《圣经》中的《诗篇》创作了四声部合唱《诗篇全集》。人们认为这一时期的清教徒在演唱赞美诗时使用了伴奏。1630年波士顿的建立要归功于清教徒。

1640年，《海湾圣诗》在马萨诸塞州的剑桥市首次面世。它是一部里程碑式的作品，因为仅在弗吉尼亚州詹姆斯敦殖民地建立的33年之后，它就被出版了。

其他重要事件如下：

- 1664年，被誉为"曼哈顿岛"的"新阿姆斯特丹"正式更名为"纽约"。
- 1682年，威廉·潘恩建立了费城。
- 1692年，著名的塞勒姆女巫审判案揭开序幕。
- 1701年，耶鲁大学正式建立。

美国的第一本歌唱入门类图书《歌唱艺术指南》由罗克斯伯里（波士顿贵族学校）的托马斯·沃尔特撰写，由詹姆斯·富兰克林（本杰明·富兰克林的哥哥）于1721年出版。在此以前，人们都是通过死记硬背的方式来学习音乐的。同年，约翰·塔夫茨撰写并出版了美国第一本音乐教程《赞美诗曲调歌唱教程》。

1723年，波士顿的教堂管理者们认为提高教会成员的演唱水准尤为重要，因此好的歌手逐渐聚集起来，他们成为第一批教堂唱诗班成员并被安置在教堂特定的走廊。1738年，约翰·卫斯理在美国创建了卫理公会。

罗伯特·史蒂文森的《美国新教教堂音乐》是美国音乐发展史上重要的资料，因为他在其中探讨了关于在宾夕法尼亚伯利恒的莫拉维亚学派宗教作曲家的重要性。新大陆最顶尖的管风琴建造师来自莫拉维亚学派，他们中的大卫·坦宁堡被认为是巴洛克时期美国最好的管风琴建造师。莫拉维亚学派的作曲家常在礼拜仪式中为声乐作品和唱诗班配以器乐伴奏，他们建立了美国历史上最悠久的器乐合奏团体——"伯利恒长号合唱团"。约翰·塞巴斯蒂安·巴赫的主要声乐作品在美国的首次上演促使了"伯利恒巴赫音乐节"的诞生。

# 同时期的著名作曲家

## 意大利

**亚历山德罗·斯卡拉蒂**

亚历山德罗·斯卡拉蒂（1660—1725）是伟大的歌剧作曲家，那不勒斯乐派的创始人。他著名的歌剧代表作有《罗萨欧拉》（1690）、《泰奥多拉》（1693）、《提格拉内》（1715）、《葛莉塞达》（1721）等。除歌剧外，他还创作了约 600 首宗教康塔塔、150 部清唱剧和大量的宗教音乐作品。

1567 年，克劳迪奥·蒙特威尔第出生于克雷莫纳。他从 1587 年开始创作牧歌，毕生共创作了九卷世俗牧歌集。他的首部歌剧《奥菲欧》于 1607 年在曼图亚公演，此剧在一定程度上模仿了佩里的《尤丽狄西》，但蒙特威尔第将其扩展成五幕。1613 年，他在威尼斯担任圣马可教堂唱诗班指挥。1632 年，他受命成为天主教神父，1643 年逝世于威尼斯。

**克劳迪奥·蒙特威尔第**

乔瓦尼·加布里埃利（约 1553—1612）是著名的意大利管风琴家和作曲家。他出生于威尼斯，年幼时跟随叔叔安德烈亚·加布里埃利学习音乐，后辗转至慕尼黑拜入文艺复兴大师奥兰多·迪·拉索门下。1584 年，他返回威尼斯担任圣马可教堂临时管风琴师并于次年成为首席管风琴师。他的代表作《圣乐交响曲》（1597）风靡欧洲。

圣马可教堂遵循巴西利卡式建筑风格，平面呈十字形，四部分各包含一个露台。加布里埃利完善了作品的创作理念，将教堂的各个部分（如运用二至四或二和三，抑或是全部四个部分）用于唱诗班演唱、管风琴和器乐合奏表演。

> 加布里埃利最著名的作品之一经文歌《在教堂里》包含 64 个声部。

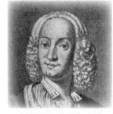

**安东尼奥·维瓦尔迪**

安东尼奥·维瓦尔迪（1678—1741）因其鲜艳的发色被誉为"红发神父"。他是圣马可教堂首席小提琴家之子，从小接受音乐和神父双重教育。1703 年，维瓦尔迪因生病而被免除神父职责。1704 年至 1740 年间，他在威尼斯圣母学院担任指挥、作曲、教师和总监。他极为多产，创作了包括 49 部歌剧，大量康塔塔、清唱剧和赞美诗在内的众多作品。最著名的两部作品是《四季》和《光荣颂》。

## 法　国

法籍意大利作曲家让－巴蒂斯特·吕利（1632—1687）为法国歌剧创立了独特的序曲。序曲包括三个部分：第一部分慢速富有节奏感；第二部分快速活泼；第三部分与第一部分类似。这种形式后来被巴赫和亨德尔效仿。1653 年，吕利被任命为法国巴黎的宫廷作曲家。

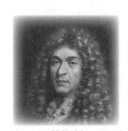

**让－巴蒂斯特·吕利**

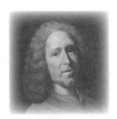

让－菲利普·拉莫（1683—1764）被认为是18世纪最优秀的法国音乐家。拉莫39岁时，出版了著名的《和声基本原理》，后来他便投身于歌剧创作。代表作有《伊波利特与阿里西》（1733）、《殷勤的印度人》（1735）、《卡斯托与波吕克斯》（1737）、《赫伯的节日》（1739）等。

**让－菲利普·拉莫**

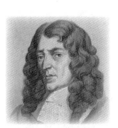

马克－安托尼·夏邦蒂埃（约1643—1704）出生于法国巴黎近郊。他早年赴意大利学习绘画，却在那里认识并师从作曲家贾科莫·卡里希米学习音乐。1698年，夏邦蒂埃受命成为圣教堂乐正，这是法国最高的音乐职位，他担任该职位直至1704年逝世。夏邦蒂埃的两部主要合唱作品是《升天弥撒》和《圣诞节午夜弥撒》。

**马克－安托尼·
夏邦蒂埃**

# 英 国

亨利·珀塞尔（1659—1695）出生于威斯敏斯特，被认为是最伟大的英国歌剧作曲家。他的父亲是国王查理二世的宫廷歌手。珀塞尔自幼在皇家礼拜堂做唱诗班歌童。他于1689年前后为切尔西的一所女子学校创作了著名的歌剧《狄朵与埃涅阿斯》。其他重要的歌剧作品有《迪奥克莱西安》（1690）、《阿瑟王》（1691）、《仙后》（1692）、《印度女王》（1695）以及《暴风雨》（1695）。1679

**亨利·珀塞尔**

年，珀塞尔成为威斯敏斯特修道院的管风琴师。珀塞尔在伦敦身兼数职，包括担任皇家礼拜堂的管风琴师。他的代表作还有声乐歌曲集《大不列颠的俄耳普斯》和《感恩赞》。珀塞尔于1695年逝世，留下了他的妻子和3个孩子（他共有6个孩子）。他被安葬于伦敦威斯敏斯特修道院的管风琴旁。

# 丹 麦

迪特里希·布克斯特胡德（约1637—1707）是巴洛克时期路德教的代表作曲家之一，出生于丹麦奥尔德斯洛。他之所以有如此高的声望是因为约翰·塞巴斯蒂安·巴赫年轻时曾步行250英里（约402千米）去聆听他的管风琴演奏。布克斯特胡德发展了合唱康塔塔，这一体裁后来在巴赫手中

趋于完善。布克斯特胡德是德国吕贝克的玛丽亚教堂管风琴师，他获得该职位是以迎娶教堂前任管风琴师之女为条件的。因此，在布克斯特胡德退休前，他也

**迪特里希·
布克斯特胡德**

制定了一个先决条件：任何想继承他职位的人必须迎娶他的女儿！很遗憾，他的女儿真是太没吸引力了，许多管风琴家放弃了这极具声望的职位，因为他们无法接受与布克斯特胡德的女儿结婚。在他逝世后，玛丽亚教堂延续了这项规定，教堂的下一任管风琴师最终还是迎娶了布克斯特胡德的女儿！

# 德　国

海因里希·许茨（1585—1672）被认为是 17 世纪中叶最伟大的德国路德教作曲家。他在大学期间学习法律，后在威尼斯师从乔瓦尼·加布里埃利学习音乐（1609 年至 1612 年）。许茨的第一部歌剧作品是《达芙妮》（1627），很遗憾，由于乐谱遗失，这部作品没有保存下来。他一生中的大部分时间都是在圣母教堂（德国德累斯顿的路德教堂）中作为管风琴师和作曲家度过的。幸运的是，他的五百余部作品已被找到。许茨的两部代表作是《大卫诗篇》和《临终七言》。他在 87 岁那年因中风去世，长眠于圣母教堂。

1665 年至 1666 年间，许茨创作了三部受难曲——《路加受难曲》《约翰受难曲》和《马太受难曲》，在作品中他充分展现了自己表现戏剧性事件的创作才能。

**米夏埃尔·普利托里乌斯**

米夏埃尔·普利托里乌斯（1571—1621）是德国克罗伊茨贝格一位路德教牧师最小的儿子。他的姓氏是由最初的德语名（舒尔茨）拉丁化而来的。他是一位多产的作曲家，曾创作 16 卷的《诗集》，内含千余首为路德教堂创作的声乐和合唱作品。他是一位管风琴师和宫廷乐正。普利托里乌斯去世后被安葬于德国沃分布特尔的圣玛丽教堂管风琴下的墓地中。

约翰·帕赫贝尔（1653—1706）出生于德国纽伦堡，他的父亲是一名葡萄酒商。帕赫贝尔的音乐启蒙老师是海因里希·施韦默。他进入阿尔多特大学之时，获得了圣劳伦斯教堂管风琴师一职，这是他的第一个管风琴师职位。帕赫贝尔被认为是一名杰出的管风琴家和作曲家，创作了百余首声乐和合唱作品。他于 1706 年逝世，享年 52 岁。

**约翰·塞巴斯蒂安·巴赫**

1685 年 3 月 21 日，约翰·塞巴斯蒂安·巴赫（J. S. 巴赫）出生于德国爱森纳赫（乔治·弗里德里克·亨德尔也出生于 1685 年），他毕生仅在出生地方圆 40 英里（约 65 千米）以内活动。他结过两次婚，共有 20 个子女。1580 年至 1845 年间，巴赫家族有六代人都生活在德国中部，这个家族产生了多位优秀的（有些是极其出众的）音乐家。

巴赫的父亲是爱森纳赫的一位乡村音乐家，也是巴赫的音乐启蒙老师。在他父亲去世后，巴赫跟随兄长——管风琴家约翰·克里斯托弗学习。

除歌剧外，J. S. 巴赫创作了巴洛克时期流行的所有音乐体裁的作品。

巴赫最初在阿恩施塔特、米尔豪森和魏玛担任管风琴师。后来他前往科腾，在利奥波德亲王宫廷担任乐正，创作宫廷娱

乐音乐。巴赫的最后一份工作是负责莱比锡圣尼古拉和圣托马斯教堂所有宗教音乐的创作，在这期间，他创作了大量康塔塔和其他宗教音乐。著名的康塔塔有《耶稣倒在死亡的枷锁上》（No.4）、《我愿背起我自己的十字架》（No.56，这是一首独唱康塔塔）、《我们的上帝是坚固堡垒》（No.80）和《耶稣，我的灵魂》（No.78）。巴赫杰出的世俗康塔塔代表作如《婚礼康塔塔》《农民康塔塔》和《咖啡康塔塔》。其他重要的大型作品有《圣诞清唱剧》《圣母颂歌》和著名的《b小调弥撒》。J.S.巴赫生前最后的作品是《约翰受难曲》和《马太受难曲》，它们于1724年在莱比锡首演。巴赫似乎对这两部作品并不满意，因为他在乐谱上做了许多修改。

1750年，约翰·塞巴斯蒂安·巴赫的逝世标志着巴洛克时期落幕。他的作品在当时并非举世闻名，令人惊讶的是，我们津津乐道的许多巴赫的作品直到他死后约100年才进行了首演。如今，巴赫被认为是德国路德教作曲家的最后一位巨匠。

## 最伟大的清唱剧作曲家

**乔治·弗里德里克·亨德尔**

1685年2月23日，乔治·弗里德里克·亨德尔出生于德国萨克森州的哈雷市。与巴赫家族不同，亨德尔家族从未出过音乐家。年轻时，亨德尔恳求父亲让他学习音乐，无奈之下父亲答应他跟随弗里德里希·威廉·扎考（哈雷的管风琴师）学习。结果亨德尔很快就成了一名杰出的管风琴师和羽管键琴演奏家，他还学习了小提琴和双簧管。1702年，亨德尔从哈雷的大学毕业，与巴赫不同，他终生未娶。

亨德尔的第一份音乐职位是哈雷大教堂的管风琴师，后来他又前往汉堡大教堂任管风琴师。1706年至1710年间，他在意大利为许多身份显赫的达官贵族效力。其间他主要创作四种类型的音乐——世俗康塔塔、天主教宗教音乐、清唱剧和歌剧。25岁那年，亨德尔前往德国汉诺威，在那里，他被任命为汉诺威选帝侯的乐正。两年后，他的雇主汉诺威选帝侯成为英国国王乔治一世。亨德尔一生中有35年在集中创作歌剧，然而如今这些歌剧作品却不如他的清唱剧受欢迎。有趣的是，这些著名的清唱剧作品并非乔治国王给亨德尔安排的创作任务。

亨德尔被誉为是整个巴洛克时期最伟大的清唱剧作曲家。他于1726年加入英国国籍。亨德尔的足迹遍布德国许多城市，他甚至游历了意大利和英国。提起亨德尔，人们会说他是出生在德国，学成于意大利的英国人。

> 巴赫和亨德尔均在晚年时失明。

亨德尔最经久不衰的作品是他的26部清唱剧，他对英国国教的教堂音乐作出了卓越贡献。代表作如《阿奇斯与加拉泰亚》（1720）、《以斯帖》（1720/1732）、《亚历山大之宴》（1736）、《扫罗》（1739）、《以色列人在埃及》（1738）、《弥赛亚》（1741）、《塞墨勒》（1743）、《犹大·马加比》（1747）、《耶弗他》（1751）等。有些人也把《里纳尔多》（1711）、《朱利奥·恺撒》（1724）、《塔梅兰诺》（1724）、《罗德林达》（1725）、《奥兰多》（1733）和《塞尔斯》（1738）列入亨德尔的清唱剧名目中。

亨德尔也为国家重大节日庆典和其他场合创作了举足轻重的作品，包括四首《钱多斯颂歌》（1720），四首《乔治二世加冕颂歌》（1727），为卡洛琳王后葬礼而作的《葬礼颂歌》（1737），为德廷根战役取得胜利而作的《德廷根颂歌》，等等。与巴赫不同，亨德尔在逝世时（1759年4月14日于英国伦敦逝世），其作品已是举世闻名。亨德尔的最后一部作品是《时间与真理的胜利》。如今，他唯一的一部宗教清唱剧《弥撒亚》成为许多圣诞节演出的保留曲目。亨德尔逝世后被安葬在英国伦敦的威斯敏斯特教堂。

# 巴洛克时期年表（1600—1750）

**1600** 1600 年，巴洛克时期揭开序幕。

1601 年，莎士比亚创作了悲剧《哈姆雷特》。

1602 年，伽利略发现了万有引力定律。

1604 年，莎士比亚创作了悲剧《奥赛罗》。

**1605** 1605 年，教皇保罗五世加冕。

1607 年，詹姆斯敦殖民地建立。

1606 年，莎士比亚创作了悲剧《麦克白》。

1609 年，亨利·哈德逊发现了哈德逊河。

1607 年，蒙特威尔第的首部歌剧《奥菲欧》公演。

1610 年，路易十三加冕成为法国国王。

1620 年，朝圣者抵达科德角附近的"五月花号"轮船。

**1620** 1611 年，詹姆士国王钦定的《圣经》英译本出版。

1621 年，教皇格里高利十五世加冕。

1630 年，清教徒建立了波士顿。

1625 年，查理一世加冕成为英国国王。

1636 年，罗杰·威廉姆斯创立了哈佛大学。

1637 年，迪特里希·布克斯特胡德出生于丹麦奥尔德斯洛。

1640 年，詹姆斯敦殖民地出版了第一本音乐书《海湾圣诗》。

1643 年，路易十四加冕成为法国国王。

1643 年，马克－安托尼·夏邦蒂埃出生于法国巴黎近郊。

**1650** 1653 年，让－巴蒂斯特·吕利受命成为巴黎宫廷作曲家。

1653 年，奥利弗·克伦威尔解散了英国议会。

1659 年，亨利·珀塞尔出生于英国威斯敏斯特。

1664 年，"新阿姆斯特丹"正式更名为"纽约"。

1660 年，亚历山德罗·斯卡拉蒂出生于意大利。

**1665** 1665 年，海因里希·许茨创作了《约翰受难曲》。

**1666**

1666 年，海因里希·许茨创作了《马太受难曲》。

1682 年，威廉·潘恩建立了费城。

1678 年，安东尼奥·维瓦尔迪出生于意大利威尼斯。

1683 年，让－菲利普·拉莫出生于法国。

1685 年，詹姆士二世加冕成为英国国王。

1685 年，约翰·塞巴斯蒂安·巴赫出生于德国爱森纳赫。

1685 年，乔治·弗里德里克·亨德尔出生于德国萨克森州的哈雷市。

1689 年，亨利·珀塞尔创作了歌剧《狄朵与埃涅阿斯》。

1689 年，威廉三世和玛丽加冕成为英国国王和女王。

**1690**

1692 年，塞勒姆女巫审判在马萨诸塞州进行。

1701 年，耶鲁大学创立。

1704 年，亨德尔创作了《约翰受难曲》。

1704 年，巴赫创作了他的第一部康塔塔。

1709 年，第一架钢琴诞生。

1714 年，乔治一世加冕成为英国国王。

1715 年，路易十五加冕成为法国国王。

1724 年，巴赫创作了《约翰受难曲》。

1727 年，亨德尔创作了《加冕颂歌》。

1727 年，乔治二世加冕成为英国国王。

1729 年，巴赫创作了《马太受难曲》。

**1730**

1730 年，巴赫创作了康塔塔《我们的上帝是坚固堡垒》。

1738 年，巴赫出版了《b 小调弥撒》。

1738 年，亨德尔创作了《扫罗》《以色列人在埃及》《塞尔斯》。

1738 年，约翰·卫斯理创建了卫理公会。

**1740**

1743 年，亨德尔创作了《参孙》。

1746 年，亨德尔创作了《犹大·马加比》。

**1750**

1750 年，约翰·塞巴斯蒂安·巴赫的逝世标志着巴洛克时期的结束。

# 学习小测验 1

**请在正确的表述前打√，在错误的表述前打 × 。**

1. ＿＿＿＿＿＿＿ 巴洛克时代的结束与巴赫逝世的年份一致。

2. ＿＿＿＿＿＿＿ 歌剧是以《圣经》为主要内容的大型戏剧作品。与清唱剧不同，歌剧中不使用华丽的服饰、场景或舞台表演。

3. ＿＿＿＿＿＿＿ 在巴洛克时期，合唱作品中的女高音和男低音声部比男高音和女低音声部更为重要。

4. ＿＿＿＿＿＿＿ 巴洛克时期使用的键盘乐器是羽管键琴而不是钢琴，钢琴在古典主义时期才开始盛行。

5. ＿＿＿＿＿＿＿ 在巴洛克时期，器乐音乐（而非声乐音乐）逐渐步入舞台中央。

6. ＿＿＿＿＿＿＿ 加布里埃利（约 1553—1612）是最著名的法国作曲家。

7. ＿＿＿＿＿＿＿ 巴洛克时期的两位音乐巨匠是约翰·塞巴斯蒂安·巴赫和乔治·弗里德里克·亨德尔。

# 学习小测验 2

**将下列字母进行词汇重组。**

BACH 巴赫

BUXTEHUDE 布克斯特胡德

CHARPENTIER 夏邦蒂埃

GABRIELI 加布里埃利

HANDEL 亨德尔

LULLY 吕利

MONTEVERDI 蒙特威尔第

PACHELBEL 帕赫贝尔

PRAETORIUS 普利托里乌斯

PURCELL 珀塞尔

RAMEAU 拉莫

SCARLATTI 斯卡拉蒂

SCHUTZ 许茨

VIVALDI 维瓦尔迪

1. LARTACITS _____

2. CHAB _____

3. IGLAEBIR _____

4. RELPCLU _____

5. LDVAIVI _____

6. IRCPHERANTE _____

7. UYLLL _____

8. IROEASPURT _____

9. EBTEUXDUH _____

10. EAMRAU _____

11. ENDLAH _____

12. EINOEMTRVD _____

13. TCZSHU _____

14. EHAELPLCB _____

# 学习小测验 3

**下列各组句子描述的历史事件哪个发生的年代较早？判断后请在相应的句子前打√。**

1. _____ 巴洛克时期揭开序幕。

   _____ 路易十三加冕成为法国国王。

2. _____ 朝圣者抵达科德角附近的"五月花号"轮船。

   _____ 路易十四加冕成为法国国王。

3. _____ 路易十五加冕成为法国国王。

   _____ 詹姆斯敦殖民地建立。

4. _____ 巴赫创作了他的第一部康塔塔。

   _____ 亨利·珀塞尔创作了歌剧《狄朵与埃涅阿斯》。

5. _____ 巴赫创作了《约翰受难曲》。

   _____ 蒙特威尔第创作了《奥菲欧》。

6. _____ 马克－安托尼·夏邦蒂埃出生于法国巴黎近郊。

   _____ 约翰·塞巴斯蒂安·巴赫出生于德国爱森纳赫。

7. _____ 乔治·弗里德里克·亨德尔出生于德国萨克森州的哈雷市。

   _____ 亨利·珀塞尔出生于英国威斯敏斯特。

8. _____ 第一架钢琴诞生。

   _____ 约翰·卫斯理建立了卫理公会教派。

9. _____ 巴赫的《b小调弥撒》出版。

   _____ 亨德尔创作了《约翰受难曲》。

# 学习小测验 4

1. 詹姆斯敦殖民地建立于 _____（年份）。

2. 美国出版的第一本音乐书是 _____。

3. 1682 年，费城由 _____ 建立。

4. 由罗克斯伯里（波士顿贵族学校）的托马斯·沃尔特撰写的美国的第一本歌唱入门类图书是 _____

   _____。

5. 1721 年，约翰·塔夫茨撰写并出版了美国第一本音乐教程 _____

   _____。

6. 1738 年，_____ 创建了卫理公会。

7. 新大陆最顶尖的管风琴建造师来自 _____ 学派。

8. 莫拉维亚学派在美国首次上演 _____ 的主要声乐作品，促使了"伯利恒巴赫音乐节"的诞生。

# 学习小测验 5

1. 约翰·塞巴斯蒂安·巴赫出生于 1685 年 3 月 21 日，_____（作曲家）也出生于 1685 年。

2. J. S. 巴赫共有 _____ 个子女。

3. J. S. 巴赫跟随 _____ 接受了早期音乐启蒙教育，后者是爱森纳赫的一位乡村音乐家。

4. 除 _____ 外，J. S. 巴赫还创作了巴洛克时期流行的所有音乐体裁的作品。

5. 巴赫最初的三份职业是在 _____、_____ 和 _____ 担任管风琴师。

6. 巴赫在他工作的第四个城市 _____ 没有创作宗教音乐，因为他仅被雇用创作宫廷娱乐音乐。

7. 巴赫的最后一份工作在 _____，在那里他负责圣尼古拉和圣托马斯教堂所有宗教音乐的创作。

8. 作曲家 _____ 和 _____ 在晚年时均失明。

9. 随着约翰·塞巴斯蒂安·巴赫的逝世，巴洛克时期于 _____（年份）落幕。

# 学习小测验 6

1. 1685 年，乔治·弗里德里克·亨德尔出生于德国萨克森州的哈雷市，＿＿＿＿＿＿＿＿
   ＿＿＿＿＿＿（作曲家）也于同年出生。

2. 亨德尔的音乐启蒙老师是 ＿＿＿＿＿＿＿＿＿＿＿＿＿。

3. ＿＿＿＿＿＿＿ 年，亨德尔加入英国国籍。

4. 乔治·弗里德里克·亨德尔被誉为是整个巴洛克时期最伟大的 ＿＿＿＿＿＿＿＿＿＿
   作曲家。

5. 亨德尔受雇于汉诺威选帝侯，后来他的雇主汉诺威选帝侯成为了 ＿＿＿＿＿＿＿＿＿
   ＿＿＿＿＿＿。

6. 亨德尔创作了许多清唱剧杰作，请列举他的三部代表作：

   ＿＿＿＿＿＿＿＿＿＿＿＿＿＿＿＿＿＿＿＿＿

   ＿＿＿＿＿＿＿＿＿＿＿＿＿＿＿＿＿＿＿＿＿

   ＿＿＿＿＿＿＿＿＿＿＿＿＿＿＿＿＿＿＿＿＿

7. 亨德尔创作的最后一部作品是 ＿＿＿＿＿＿＿＿＿＿＿＿＿。

8. 亨德尔被安葬于英国伦敦的 ＿＿＿＿＿＿＿＿＿＿＿＿＿教堂。

# 学习小测验 7

将代表下列作品的字母填入相应的作曲家姓名前。

A. 《狄朵与埃涅阿斯》

B. 《尤丽狄西》

C. 《光荣颂》

D. 《伊波利特与阿里西》

E. 《在教堂里》

F. 《罗萨欧拉》

G. 《b 小调弥撒》

H. 《圣诞节午夜弥撒》

I. 《弥赛亚》

J. 《诗集》

K. 《临终七言》

1. ＿＿＿＿＿＿＿＿ 巴赫

2. ＿＿＿＿＿＿＿＿ 夏邦蒂埃

3. ＿＿＿＿＿＿＿＿ 加布里埃利

4. ＿＿＿＿＿＿＿＿ 亨德尔

5. ＿＿＿＿＿＿＿＿ 蒙特威尔第

6. ＿＿＿＿＿＿＿＿ 普利托里乌斯

7. ＿＿＿＿＿＿＿＿ 珀塞尔

8. ＿＿＿＿＿＿＿＿ 拉莫

9. ＿＿＿＿＿＿＿＿ 斯卡拉蒂

10. ＿＿＿＿＿＿＿＿ 许茨

11. ＿＿＿＿＿＿＿＿ 维瓦尔迪

# 单元测验

## 填 空

1. 詹姆斯敦殖民地建立于 _____（年份）。

2. 美国出版的第一本音乐书是 _____。

3. 1721 年，约翰·塔夫茨撰写并出版了美国第一本音乐教程 _____

   _____。

4. 1738 年，_____ 创建了卫理公会。

5. 《狄朵与埃涅阿斯》是 _____ 在 1689 年创作的。

6. 《光荣颂》是 _____ 创作的。

7. 《在教堂里》是 _____ 为意大利威尼斯的圣马可教堂而创作的。

8. 《临终七言》是 _____ 创作的。

9. 《犹大·马加比》是 _____ 在 1746 年创作的。

10. 巴洛克时期使用的键盘乐器是 _____ 而不是钢琴，钢琴在古典主
    义时期才开始盛行。

# 将作品与作曲家配对

**在下列作品前填入代表作曲家的字母，每个字母可对应一部或多部作品。**

## 作品

1. _____《我们的上帝是坚固堡垒》
2. _____《钱多斯颂歌》
3. _____《咖啡康塔塔》
4. _____《狄朵与埃涅阿斯》
5. _____《光荣颂》
6. _____《在教堂里》
7. _____《以色列人在埃及》
8. _____《罗萨欧拉》
9. _____《b 小调弥撒》
10. _____《圣诞节午夜弥撒》
11. _____《弥赛亚》
12. _____《诗集》
13. _____《奥菲欧》
14. _____《临终七言》
15. _____《圣乐交响曲》

## 作曲家

A. 巴赫

B. 夏邦蒂埃

C. 加布里埃利

D. 亨德尔

E. 蒙特威尔第

F. 普利托里乌斯

G. 珀塞尔

H. 斯卡拉蒂

I. 许茨

J. 维瓦尔迪

# 将作曲家与其原籍国配对

**在下列作曲家前填入代表其国籍的字母，每个字母可对应一位或多位作曲家。**

## 作曲家

1. _____ 亚历山德罗·斯卡拉蒂

2. _____ 安东尼·维瓦尔迪

3. _____ 克劳迪奥·蒙特威尔第

4. _____ 迪特里希·布克斯特胡德

5. _____ 乔治·弗里德里克·亨德尔

6. _____ 乔瓦尼·加布里埃利

7. _____ 亨利·珀塞尔

8. _____ 海因里希·许茨

9. _____ 让－巴蒂斯特·吕利

10. _____ 让－菲利普·拉莫

11. _____ 约翰·帕赫贝尔

12. _____ 约翰·塞巴斯蒂安·巴赫

13. _____ 马克－安托尼·夏邦蒂埃

14. _____ 米夏埃尔·普利托里乌斯

## 原籍国

A. 丹麦

B. 英国

C. 法国

D. 德国

E. 意大利

# 填 空

1. 亨德尔受雇于汉诺威选帝侯，后来他的雇主汉诺威选帝侯成为 _____
_____。

2. 1685 年，亨德尔出生于德国萨克森州的哈雷市，_____（作曲家）也于同年
出生。

3. 约翰·塞巴斯蒂安·巴赫共有 _____ 个子女。

4. 乔治·弗里德里克·亨德尔的音乐启蒙老师是 _____
_____。

5. 约翰·塞巴斯蒂安·巴赫跟随 _____ 接受了最早的音乐启蒙教育，此人是爱
森纳赫的一位乡村音乐家。

6. 乔治·弗里德里克·亨德尔被誉为是整个巴洛克时期最伟大的 _____ 作曲家。

7. 除 _____ 外，约翰·塞巴斯蒂安·巴赫创作了巴洛克时期流行的
所有音乐体裁的作品。

8. 亨德尔被安葬于英国伦敦的 _____ 教堂。

9. 巴赫的最后一份工作在 _____，在那里他负责圣尼古拉和圣托马斯教
堂所有宗教音乐的创作。

10. 随着约翰·塞巴斯蒂安·巴赫的逝世，巴洛克时期于 _____（年份）落幕。

# 破晓了，啊，美丽的曙光

## （四部合唱）

约翰·肖普　作曲
约翰·里斯特　作词
J. S. 巴赫　改编和声
里克·韦穆思　改编

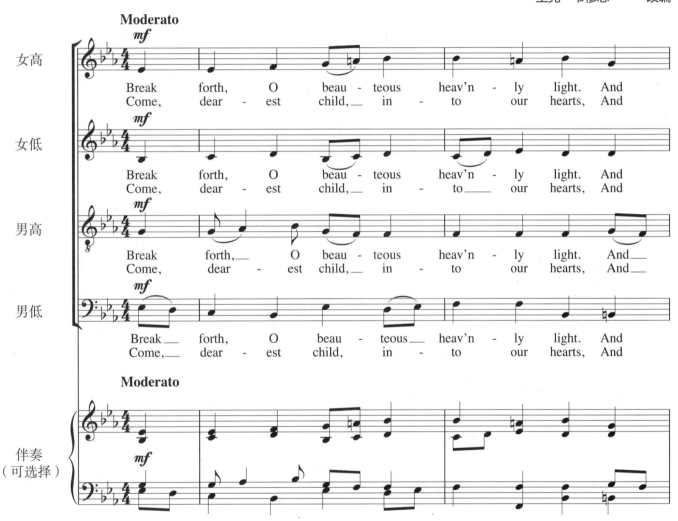

**歌词大意：** 破晓了，啊，美丽的曙光，将天空化为白昼。

牧羊人，不要害怕，天使对你们说：

这个弱小的婴儿将是我们的安慰和欢乐。

他将战胜邪恶，最终带给我们平安。

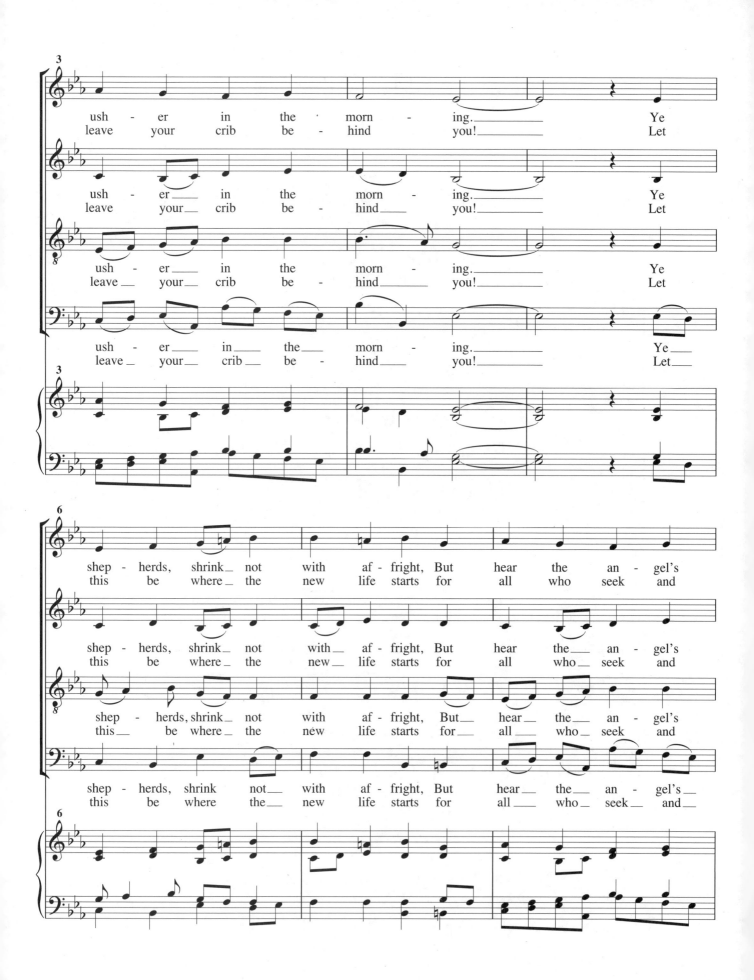

40

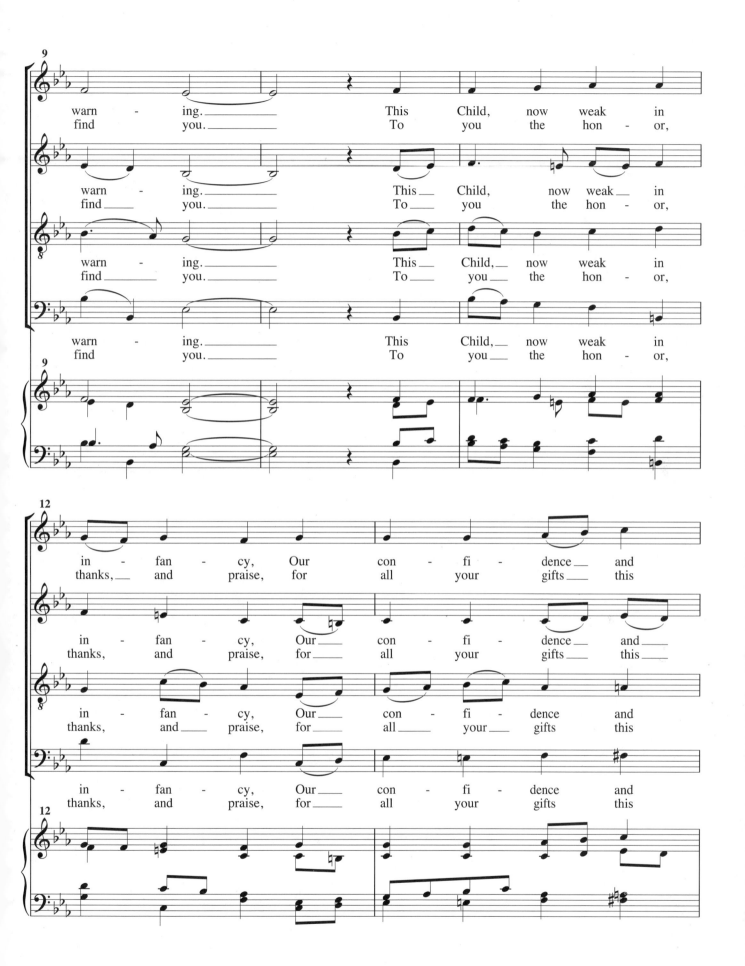

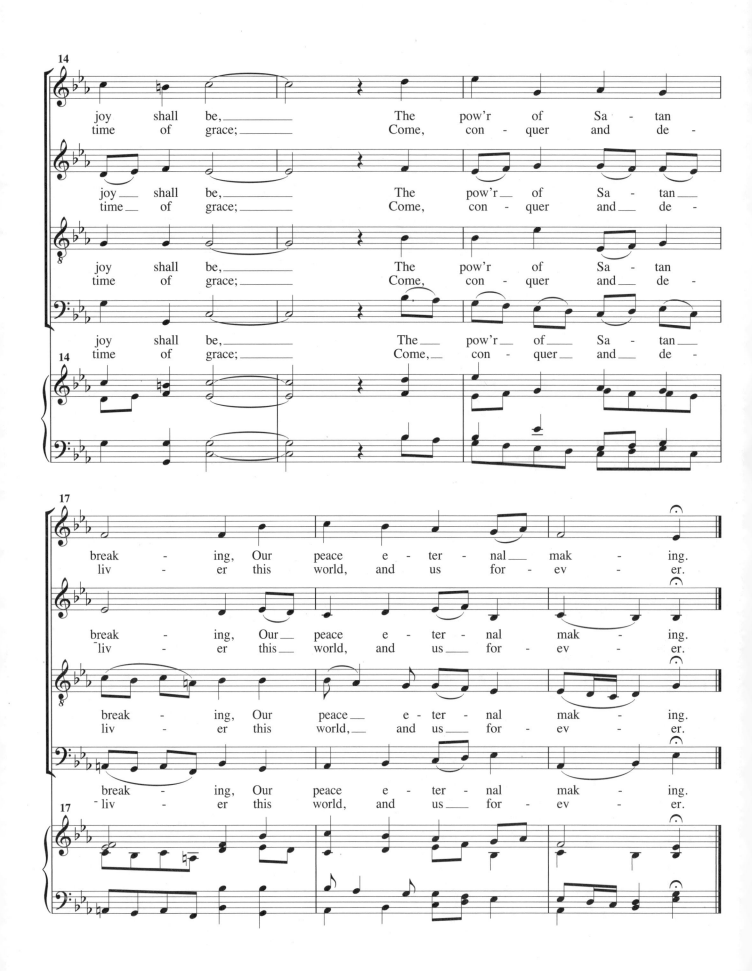

# 古典主义时期

## 概述

历史学家对古典主义时期的年代划分持有不同意见，我们暂且将它划定为 1750 年至 1825 年。这一时期的音乐被认为是平衡、匀称和清晰的。古典主义时期的作曲家在创作时通常会把作品的开头和结尾部分处理成相同或相似的样式，海顿的《圣尼古拉弥撒》就是一个典型的例子。相对于浪漫主义时期而言，古典主义时期作品中的率真和朴实是不加任何修饰的。在这一时期，作曲家创作了更多的世俗音乐（如委约创作供贵族自娱自乐的歌剧），这与巴洛克时期重视宗教音乐创作的特征截然不同。然而，那些在古典主义时期赫赫有名的作曲家创作的一些伟大的宗教音乐作品依然享誉世界。

古典主义时期与之前的巴洛克时期在诸多方面有着鲜明的对比。古典主义时期使用的乐器比它之前两个时期中的任何一个（文艺复兴时期和巴洛克时期）都要多，记谱法也发展成如今我们所熟知并广泛用于创作的样式。另一个变化是音乐作品中对特定部分使用哪些乐器演奏有了明确规定，这种做法在古典主义时期之前未曾出现。此外，从这一时期开始，器乐不再成为创作的焦点，音乐作品中大型合唱团的人数超过了器乐演奏的人数。

尽管钢琴早在古典主义时期之前就被发明，但它却成了这一时期最重要的键盘乐器。那些更为古老的键盘乐器，如羽管键琴和古钢琴等，不再像在巴洛克时期那样被广泛使用。与巴洛克时期的音乐作品中每个片段或乐章表现单一的情绪或情感所不同，古典主义时期的音乐有了更多的表情。

与巴洛克时期音乐作品的频繁转换调性相反，古典主义时期音乐创作的常见做法是保持调性统一。作曲家通过在主音、下属音、属音上建立的三个和弦来确定调性，并不是由一个和弦到另一个和弦来构成乐段或乐章。

古典主义时期最杰出的作曲家是弗朗茨·约瑟夫·海顿和沃尔夫冈·阿玛多伊斯·莫扎特。他俩私交很好，彼此欣赏，也深受对方作品的影响。海顿活到了 77 岁高龄，而莫扎特在 35 岁时就英年早逝，海顿比莫扎特早 24 年出生，却比他晚 18 年逝世。这两位作曲家都出生和生活在维也纳。维也纳及匈牙利边境地区也聚集了许多伟大的古典音乐作曲家。

# 同时期的美国

总统托马斯·杰斐逊在 1778 年给一位欧洲朋友的信中写道，美国的音乐是粗俗的。这并不是一个公正的评价，因为托马斯·杰斐逊本人习惯聆听法国宫廷音乐并且只聆听世界顶尖音乐家的演奏。美国的音乐家大多是来自英国、德国、意大利和法国的移民，他们很少甚至从来没有接受过正规的音乐训练。杰斐逊热爱音乐和舞蹈，他也经常参与表演。

在杰斐逊执政期间，主张职业音乐家多才多艺，他们不仅要教授器乐和声乐，还要教授舞蹈和击剑。许多庄园主想要雇佣具有乐器演奏才能的奴隶或契约劳工，从而能够组建一个完整的器乐合奏团。

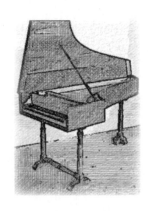

弗朗西斯·霍普金森是美国早期的一位重要作曲家，他于 1737 年出生于费城。霍普金森被认为是第一位杰出的美国作曲家和羽管键琴演奏家。他的首部世俗音乐作品在詹姆斯敦殖民地出版。1759 年，他创作的歌曲《我的日子是如此悠闲》是美国第一首世俗歌曲，也是他最负盛名的代表作。霍普金森十分热衷于政治，他还是《独立宣言》的签署人之一。

1746 年，威廉·比林斯出生于波士顿，他被看作是第二位杰出的美国作曲家。作为一名制革工人，他热衷于创作合唱和"圣歌曲调"，他的作品被收录于《新英格兰诗篇歌曲》（1770）和《歌唱大师助手》（1778）中。至今，他的音乐仍被用于赞美诗中。

1762 年，本杰明·富兰克林发明了玻璃琴。这件乐器由许多不同尺寸的玻璃碗组成，能产生不同的音高。演奏时双手需沾水保持湿润，在玻璃碗的边缘触碰、移动。可以想象，音乐家在演奏中很容易划破手指。富兰克林会等到妻子熟睡后才开始演奏玻璃琴，他的妻子被玻璃琴的声音唤醒后将它称作"来自天堂的声音"。

在巴洛克时期具有重要地位的莫拉维亚兄弟会于 1750 年在宾夕法尼亚州的伯利恒开办歌唱学校。1783 年，他们成立了"在异教徒（印第安人）中传播福音的联合兄弟会"。这一组织向国会申请并得到了政府赠地，提供给如今我们所知宾夕法尼亚州的伯利恒和拿撒勒这两个地理区域中的印第安

人。联合兄弟会持续存在至 1823 年。莫拉维亚教徒秉承所有的圣歌应用美国本土语言演唱的原则。大多数信奉基督教的美国原住民来自美国东部的德拉瓦部落。乔治·戈特弗里德·穆勒是第一位重要的莫拉维亚宗教音乐作曲家，他于 1784 年抵达美国，在莫拉维亚神学院教授音乐。穆勒能演唱男低音，会演奏管风琴、小提琴和低音提琴。

# 同时期的著名作曲家

## 弗朗茨·约瑟夫·海顿

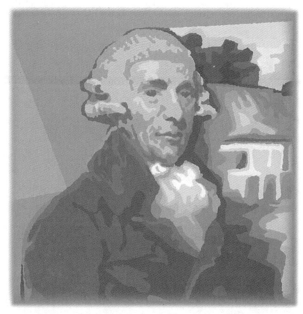

1732 年，弗朗茨·约瑟夫·海顿出生于奥地利罗劳，于 1809 年逝世，享年 77 岁。他是马蒂亚斯·海顿和玛丽亚·科勒的第二个孩子。他的父亲马蒂亚斯是罗劳当地（匈牙利边境附近）赫赫有名的车匠，与玛丽亚共育有 12 个孩子。其中第六个孩子约翰·米歇尔后来成为杰出的歌手和作曲家。海顿的父母都不懂音乐，海顿是一位自学成才的作曲家，但他在音乐上的进步远不及他的朋友莫扎特那样快。

在海顿生活的年代，与亲戚生活在一起并从他们那里学习一门技能早已司空见惯。弗朗茨·约瑟夫·海顿在 6 至 8 岁间就与叔叔一同生活并接受了早期的羽管键琴和小提琴训练。8 岁时，他因嗓音甜美成为维也纳圣斯蒂芬大教堂的唱诗班歌童，并在那里学习了 9 年。有人说海顿被唱诗班劝退是因为他搞恶作剧，他剪掉了弟弟米歇尔（男高音歌唱家）的辫子；也有人认为他是因为倒嗓而离开唱诗班。

离开教堂唱诗班的海顿无处可去，四处流浪的他有幸得到约翰·米歇尔·斯潘格勒的援助，这位乐善好施的友人陪伴海顿渡过了难关。在这期间，海顿成了一名自由作曲家和音乐家，后来成为意大利作曲家尼古拉·波尔波拉的管家和专职伴奏。波尔波拉十分赏识海顿的才能。

27 岁时，海顿受命成为奥地利莫尔钦伯爵的音乐总监。在获得这份收入稳定的全职工作后，海顿与玛丽亚·安娜·科勒于 1760 年结婚。与莫扎特一样，海顿娶了自己深爱的"姐姐"。但不幸的是，这对海顿来说是个错误的决定，他和妻子的婚后生活很不愉快，两人未有子女。

1761 年，位高权重的匈牙利贵族家庭成员保罗·埃斯特哈齐亲王雇用了海顿。1762 年，保罗亲王的兄弟——尼古拉斯·埃斯特哈齐亲王登基并统治匈牙利。埃斯特哈齐家族拥有两座华丽的宫殿，埃斯特哈齐家族一年中的绝大多数时间都在德国的艾森施塔特的乡村宫殿中度过，这里有两座剧院和两个音乐厅。海顿负责两座宫殿中所有音乐表演的创作，在艾森施塔特宫殿中，他每周需要完成两部歌剧和两部协奏曲。海顿的乐队由 25 名演奏员和约 12 名歌手组成（其中一些是奥地利和意大利一流的表演者）。这个专业杰出的乐队在后面的日子里不断壮大，到了海顿职业生涯的末期，乐队成员超过了 90 人。

在 1796 年至 1802 年间，海顿创作了他最著名的合唱作品，包括最后的六部弥撒曲——《战争时代弥撒》《圣哉弥撒》《纳尔逊弥撒》（也被称为《危难时代弥撒》）、《特蕾莎弥撒》《创世纪弥撒》和《管乐弥撒》，以及最后的两部清唱剧《创世

纪》和《四季》。六部作品都是为节日而创作的，包含管弦乐队、合唱团和四位独唱歌手。海顿之前于 1772 年创作的另一部著名的《圣尼古拉弥撒》中也包含管弦乐队、合唱团和四位独唱歌手。海顿的大多数歌剧是在艾森施塔特宫殿中创作的，与莫扎特的歌剧不同，它们如今鲜为人知。这些歌剧包含许多优美的唱段，但没有莫扎特歌剧那样杰出的戏剧脚本。

鉴于海顿对古典主义时期音乐文化所做的杰出贡献，与他同时期的音乐家出于喜爱和尊敬给他起了个绰号——"海顿爸爸"。这一绰号的另一种解读是因为海顿活到了 77 岁，在平均寿命仅有 40 岁的年代，他的长寿和伟大成就令人敬羡。海顿还被誉为"交响曲之父"和"弦乐四重奏之父"。无论这些称号是出于何种缘由，海顿作为那一时期具有极高造诣的作曲家理应受到赞誉。

纵观历史，许多著名历史人物的坟墓都曾遭到过掠夺。盗墓者通常会拿走墓主人的头颅作为战利品。和莫扎特、贝多芬一样，海顿的头颅也曾被人从墓地盗走。但幸运的是，他的头颅后来被找到并于 1948 年被送回到海顿的墓地。

## 沃尔夫冈·阿玛多伊斯·莫扎特

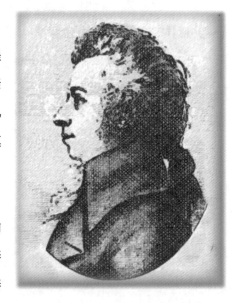

沃尔夫冈·阿玛多伊斯·莫扎特出生于 1756 年，1791 年逝世，享年 35 岁。他是利奥波德·莫扎特和安娜·玛丽亚的儿子。莫扎特的父亲利奥波德是一位小提琴家、助理指挥和萨尔茨堡大主教施拉滕巴赫的宫廷管弦乐队总监。莫扎特的母亲共生下 7 个子女，其中 5 个在出生数周后便夭折（这一现象在当时很普遍）。莫扎特唯一幸存的姐姐玛丽亚·安娜出生于 1751 年，她被亲切地称为"娜内尔"。莫扎特是父母的第 7 个孩子，也是唯一幸存的儿子。

1756 年 1 月 28 日，莫扎特在奥地利萨尔茨堡大教堂受洗，他的教名是约翰内斯·克里索斯托穆斯·沃尔方古斯·提阿非罗·莫扎特。莫扎特 3 岁时就会演奏钢琴、小提琴、中提琴和管风琴，他很快拥有了和姐姐一样精湛的技艺，还会演奏自己创作的音乐。莫扎特是一个早熟的音乐神童，他被认为是一个天生的表演家和钢琴界的万世巨星。童年时的他可爱聪慧，但在长大后，人们不再认为他是一个充满魅力的人。因为他有一个歪向一边的大鼻子，并且 11 岁时由于患上天花，他的脸上留下了许多麻子。

莫扎特一生中大约有三分之一的时间（3720 天）都作为音乐家游历全欧洲。他没有时间上学，只在空闲时接受教育。莫扎特的父亲为了炫耀他的才华，会用布盖住琴键并要求他演奏。此外，莫扎特还会被要求演唱、与姐姐合作二重奏以及即兴创作旋律。莫扎特有着惊人的记忆力，14 岁时，他聆听了格雷戈里奥·阿莱格里的《求主怜悯歌》（一首四至五个声部的作品，末乐章扩展为九个声部），听毕他随即坐下凭着记忆写下了整部作品，竟没有一个错音！莫扎特也因此获得了教皇授予的"黄金马刺勋章"。作曲家约翰·阿道夫·哈塞这样评价 14 岁的莫扎特——"英俊，活泼，极具魅力和优雅的礼仪"，"一旦你知道他，就会无法控制自己爱上他"。

莫扎特很时髦，他常身着时尚、优雅、艳丽的服饰来弥补长大后相貌的不足。他酷爱跳舞，经常在家举办化妆舞会，据说有一次舞会持续到早上 7 点才结束。莫扎特爱上了阿洛伊西亚·韦伯，但她拒绝了莫扎特并嫁给了一位演员。后来莫扎特娶了阿洛伊西亚的妹妹玛丽亚·康斯坦泽·韦伯（1762 年 1 月 5 日出生于策尔）。

在婚后的 9 年中，康斯坦泽共生下 6 个孩子（其中 4 个男孩，2 个女孩），但仅有两个孩子存活下来——卡尔·托马斯（1784 年）和弗朗茨·泽维尔·沃尔夫冈（1791 年）。康斯坦泽喜爱玩乐，她经常和莫扎特彻夜跳舞。莫扎特从未学习过如何理财，他喜欢用花钱来维持奢侈的生活方式，同时还嗜赌成瘾。他的家庭中出现了许多债务和经济危机，他对此负有主要责任。

在莫扎特去世前的几年中，他极为多产，主要创作如《唐璜》《女人心》《狄托的仁慈》《魔笛》，这些都是我们如今津津乐道的歌剧。在这几年中，莫扎特变得越来越烦躁，他的大姨姐说："他始终在房间来回踱步，哪怕是在洗手的时候。他从不停下，总是陷入沉思。"

1791 年 11 月 20 日，莫扎特的胳膊和腿开始肿胀，极度的疼痛和高烧使他卧床不起。在当时，放血被认为是一种医学治疗方式，这种治疗每次需从他身上抽取 10 盎司（约 296 毫升）的血液。据记载，莫扎特在弥留之际曾进行过令人震惊的 7 次放血治疗。最终他于 1791 年 12 月 5 日逝世。

莫扎特去世前正在创作《安魂曲》（即《d 小调弥撒》，K. 626），这部作品由一位神秘的富人委约，他坚称自己的姓名要被保密。莫扎特去世后，康斯坦泽让莫扎特的几位学生继续完成这部未竟之作，最终，这部作品由弗朗茨·苏斯梅尔完成。纵观历史，人们对那位给莫扎特一袋金币（50 达克特）委约创作《安魂曲》的神秘人有过无数猜测，如今这件事的真相仍存在争议。格洛格尼茨地区的斯图加特伯爵和沃尔塞格 – 斯图帕赫伯爵这两大贵族被普遍认为是匿名者。人们认为，后者想要声称是他（而非莫扎特）创作了这部作品，这个原因可以作为这个谜团的答案。著名的电影《阿玛多伊斯》对莫扎特的生平进行了一次银幕呈现，尽管在真实性上存在诸多方面的问题。

据说，莫扎特的遗孀极为贫穷以至于无法为这位受人尊敬的作曲家举行葬礼。传言莫扎特被埋葬在一个乞丐的坟墓中，然而研究表明，他应被埋葬在一个三等的普通人坟墓中。当时的国王规定内城的墓地必须关闭，新建的墓地要在城外保持足够的距离。当几具尸体被同时运抵，他们会被安葬在同一个坟墓中。通常逝者的家庭成员只会参加教堂葬礼仪式而不会去墓地。因此，莫扎特是与其他人一同被安葬在一个三等墓地中。

# 古典主义时期年表（1750—1825）

1751 年，本杰明·富兰克林出版了《贫穷理查年鉴》的第一卷。

**1750**

1754 年，塞缪尔·约翰逊出版了一部字典。

1756 年 1 月 27 日，沃尔夫冈·阿玛多伊斯·莫扎特出生于萨尔茨堡。

1761 年，弗朗茨·约瑟夫·海顿被保罗·埃斯特哈齐亲王雇佣。

1763 年，意大利庞贝古城的挖掘工作揭开序幕。

**1770**

1769 年，英国人詹姆斯·瓦特申请了蒸汽机专利。

1770 年，莫扎特获得教皇授予的"黄金马刺勋章"。

1774 年，第一届大陆会议在费城召开。

1776 年，《独立宣言》发表。

1788 年，美国人约翰·芬奇发明了蒸汽船。

1780 年，奥地利女皇玛丽亚·特蕾莎逝世，她的儿子约瑟夫二世成为统治者。

1789 年，乔治·华盛顿成为美国第一任总统。

**1790**

1791 年 12 月 5 日，莫扎特逝世。

1798 年，海顿创作了《创世纪》和《纳尔逊弥撒》。

1803 年，路易斯安那购地案发生。

1804 年，路易斯和克拉克开启他们著名的美国西部探险之旅。

1804 年，拿破仑加冕成为法国国王。

**1810**

1815 年，人类发明了节拍器。

1819 年，西班牙将佛罗里达州割让给美国。

**1825**

在下列有关沃尔夫冈·阿玛多伊斯·莫扎特的表述前填入 M，有关弗朗茨·约瑟夫·海顿的表述前填入 H。

1. ＿＿＿＿＿＿ 1732 年，他出生于奥地利罗劳。

2. ＿＿＿＿＿＿ 他出生于 1756 年。

3. ＿＿＿＿＿＿ 他的父亲是大主教施拉滕巴赫的宫廷管弦乐队总监。

4. ＿＿＿＿＿＿ 他的父亲是当地赫赫有名的车匠。

5. ＿＿＿＿＿＿ 他的姐姐叫玛丽亚·安娜。

6. ＿＿＿＿＿＿ 他是家族中唯一幸存的儿子。

7. ＿＿＿＿＿＿ 他被认为是音乐神童。

8. ＿＿＿＿＿＿ 他常与姐姐娜内尔同台演出。

9. ＿＿＿＿＿＿ 他有一个弟弟后来也成为杰出的作曲家。

10. ＿＿＿＿＿＿ 他与玛丽亚·安娜·科勒结婚。

11. ＿＿＿＿＿＿ 他与玛丽亚·康斯坦泽·韦伯结婚。

12. ＿＿＿＿＿＿ 他受雇于富有的埃斯特哈齐家族。

13. ＿＿＿＿＿＿ 他创作了《创世纪》和《四季》。

14. ＿＿＿＿＿＿ 他在 77 岁时逝世。

15. ＿＿＿＿＿＿ 他被安葬在城郊的一个三等墓地中。

# 学习小测验 2

**将下列字母进行词汇重组。**

CLAVICHORD 楔槌键琴　　　　　　　ORGAN 管风琴

CELLO 大提琴　　　　　　　　　　PIANO 钢琴

DOUBLE BASS 低音提琴　　　　　　VIOLA 中提琴

HARPSICHORD 羽管键琴　　　　　　VIOLIN 小提琴

GLASS HARMONICA 玻璃琴

1. AVOIL _____

2. GNARO _____

3. ICDORHSPARH _____

4. LCEOL _____

5. NOIAP _____

6. NVIIOL _____

7. RICHODVALC _____

8. SASBDOUELB _____

9. SASGLICAMONRAH _____

# 学习小测验 3

1. 古典主义时期的音乐被认为是 ＿＿＿＿＿＿＿＿＿＿＿＿＿、＿＿＿＿＿＿＿＿＿＿＿＿ 和
   清晰的。

2. ＿＿＿＿＿＿＿＿＿＿＿＿ 是古典主义时期最重要的键盘乐器。

3. 古典主义时期最杰出的两位作曲家是＿＿＿＿＿＿＿＿＿＿＿＿
   和 ＿＿＿＿＿＿＿＿＿＿＿＿。

4. 古典主义时期是从 ＿＿＿＿＿＿＿＿年至 ＿＿＿＿＿＿＿＿年。

5. 与巴洛克时期音乐作品的频繁转换调性相反，古典主义时期音乐创作的常见做法是保
   持 ＿＿＿＿＿＿＿＿＿＿＿＿。

# 学习小测验 4

1. _____ 出生于 1746 年，被看作是第二位杰出的美国作曲家。

2. _____ 发明了玻璃琴。

3. _____ 热爱音乐，他们常雇佣会演奏乐器和唱歌的奴隶或契约劳工。

4. _____ 被认为是第一位杰出的美国作曲家和羽管键琴演奏家。他还是《独立宣言》的签署人之一。

5. _____ 秉承所有的圣歌应用美国本土语言演唱。

6. 1784 年 _____ 抵达美国，他是第一位重要的莫拉维亚宗教音乐作曲家。

7. 1737 年_____ 出生于费城，他创作了美国第一首世俗歌曲《我的日子是如此悠闲》。

# 学习小测验 5

1. 1732 年，弗朗茨·约瑟夫·海顿出生于奥地利 _____。

2. 他的父亲马蒂亚斯·海顿是奥地利罗劳当地（匈牙利边境附近）的 _____。

3. 海顿 8 岁那年成为维也纳 _____ 教堂的唱诗班歌童。

4. 海顿做了 9 年的唱诗班歌童，他的弟弟 _____ 同样在教堂唱诗班中演唱。

5. 海顿和妻子玛丽亚共生育了 _____ 个孩子。

6. 1761 年，海顿被位高权重的 _____ 亲王雇佣。

7. 1762 年，保罗亲王的兄弟 _____ 亲王登基，他是海顿及其音乐的强力支持者。

8. 埃斯特哈齐家族一年中的绝大多数时间都在德国的 _____ 乡村宫殿中度过。

9. 弗朗茨·约瑟夫·海顿创作的两部最有名的清唱剧是 _____ 和 _____。

10. 人们亲切地给弗朗茨·约瑟夫·海顿起了一个绰号叫 _____。

# 学习小测验 6

1. 莫扎特出生于 ＿＿＿＿＿＿＿ 年，＿＿＿＿＿＿＿ 岁时逝世。

2. 沃尔夫冈的父亲利奥波德·莫扎特是一位小提琴家、助理指挥和＿＿＿＿＿＿＿＿＿
   的宫廷管弦乐队总监。

3. 莫扎特唯一幸存的姐姐被人们亲切地称为 ＿＿＿＿＿＿＿＿＿＿。

4. 莫扎特一生中大约有三分之一的时间，总计 ＿＿＿＿＿＿＿ 天，都作为音乐家游历全欧洲。

5. 14 岁时，莫扎特在教皇前第一次聆听了格雷戈里奥·阿莱格里的《求主怜悯歌》，听毕
   他随即坐下凭着记忆写下了整部作品。莫扎特因此获得了教皇授予的 ＿＿＿＿＿＿＿＿
   ＿＿＿＿＿＿＿＿＿＿＿。

6. 莫扎特娶了玛丽亚·康斯坦泽·韦伯为妻，在婚后的 9 年中，他们共生育了 ＿＿＿＿＿＿
   个孩子。

7. 莫扎特最重要的两部歌剧作品是 ＿＿＿＿＿＿＿＿＿＿＿ 和 ＿＿＿＿＿＿＿＿＿＿＿。

8. 莫扎特在去世前创作的一部未完成的作品是 ＿＿＿＿＿＿＿＿＿＿＿。

9. 莫扎特的学生 ＿＿＿＿＿＿＿＿＿＿ 完成了莫扎特最后的遗作。

10. 沃尔夫冈·阿玛多伊斯·莫扎特于 ＿＿＿＿＿＿＿ 年逝世。

# 学习小测验 7

**请在莫扎特的作品前填入 M，在海顿的作品前填入 H。**

1. _____《女人心》

2. _____《创世纪》

3. _____《唐璜》

4. _____《管乐弥撒》

5. _____《圣哉弥撒》

6. _____《狄托的仁慈》

7. _____《纳尔逊弥撒》

8. _____《魔笛》

9. _____《圣尼古拉弥撒》

10. _____《战争时代弥撒》

11. _____《安魂曲》

12. _____《四季》

# 单元测验

## 莫扎特和海顿

**请在关于莫扎特的表述前填入 M，在关于海顿的表述前填入 H。**

1. _____ 他的父亲是当地赫赫有名的车匠。

2. _____ 他受雇于富有的埃斯特哈齐亲王家族。

3. _____ 他被认为是音乐神童。

4. _____ 他被安葬在城郊的一个三等墓地中。

5. _____ 他有一个弟弟后来也成了杰出的作曲家。

## 将作品与作曲家配对

**请在莫扎特的作品前填入 M，在海顿的作品前填入 H。**

1. _____《女人心》

2. _____《创世纪》

3. _____《纳尔逊弥撒》

4. _____《魔笛》

5. _____《圣尼古拉弥撒》

# 填 空

1. 古典主义时期最杰出的两位作曲家是 ＿＿＿＿＿＿＿＿＿＿＿＿＿＿和 ＿＿＿＿＿＿＿
   ＿＿＿＿＿＿＿＿＿＿＿＿＿。

2. 古典主义时期起于 ＿＿＿＿＿＿ 年，止于 ＿＿＿＿＿＿ 年。

3. ＿＿＿＿＿＿＿＿＿＿＿＿＿＿＿＿＿＿＿＿ 发明了玻璃琴。

4. ＿＿＿＿＿＿＿＿＿＿＿＿＿ 被认为是第一位杰出的美国作曲家和羽管键琴演奏家。他还是
   《独立宣言》的签署人之一。

5. 1737 年，＿＿＿＿＿＿＿＿＿＿＿＿＿ 出生于费城，他创作了美国第一首世俗歌曲《我的日
   子是如此悠闲》。

6. 海顿 8 岁那年成为维也纳 ＿＿＿＿＿＿＿＿＿ 教堂的唱诗班歌童。

7. 1761 年，海顿被位高权重的 ＿＿＿＿＿＿＿＿＿＿＿＿＿＿＿＿＿ 亲王雇佣。

8. 埃斯特哈齐家族一年中的绝大多数时间都在德国的 ＿＿＿＿＿＿＿＿＿＿＿＿＿＿ 乡村宫殿度过。

9. 弗朗茨·约瑟夫·海顿创作的两部最有名的清唱剧是 ＿＿＿＿＿＿＿＿＿＿＿＿＿＿＿＿ 和
   ＿＿＿＿＿＿＿＿＿＿＿＿＿＿＿。

10. 莫扎特唯一幸存的姐姐被人们亲切地称为 ＿＿＿＿＿＿＿＿＿＿＿＿＿＿。

11. 14 岁时，莫扎特在教皇前第一次聆听了格雷戈里奥·阿莱格里的《求主怜悯歌》，听毕他随
    即坐下凭着记忆写下了整部作品。莫扎特因此获得了教皇授予的 ＿＿＿＿＿＿＿＿＿＿＿＿＿
    ＿＿＿＿＿＿＿＿＿＿＿＿＿。

12. 莫扎特娶了玛丽亚·康斯坦泽·韦伯为妻，在婚后的 9 年中，他们共生育了 ＿＿＿＿＿＿＿ 个孩子。

13. 莫扎特在去世前创作的一部未完成的作品是 ＿＿＿＿＿＿＿＿＿＿＿＿＿＿＿＿。

# 荣耀经

## （选自莫扎特《c小调怀森豪斯弥撒》，K.139）

### （四部合唱，可加入铜管乐器）

沃尔夫冈·阿玛多伊斯·莫扎特　作曲

里克·韦穆思　改编

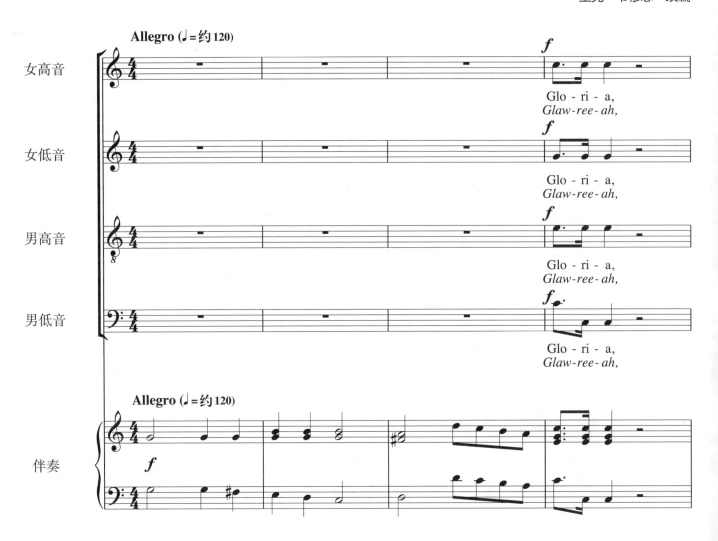

\* 铜管乐器声部请参见第 62 和 63 页。

**歌词大意：** 荣耀，荣耀，荣耀归于至高的上帝。

平安归于善良的百姓，世人赞美你。

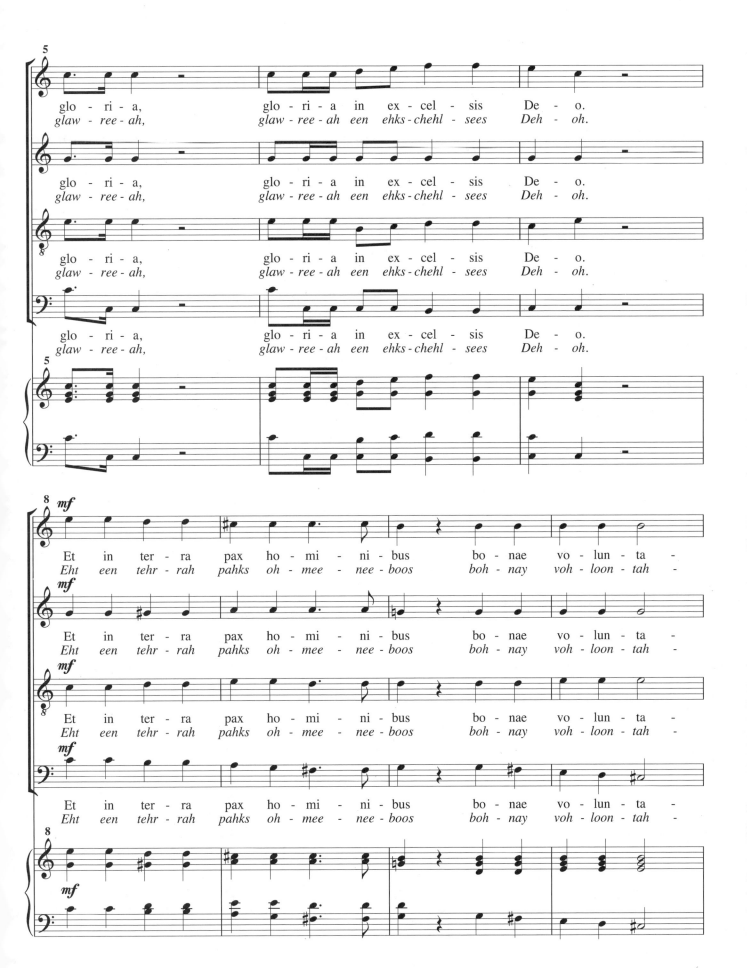

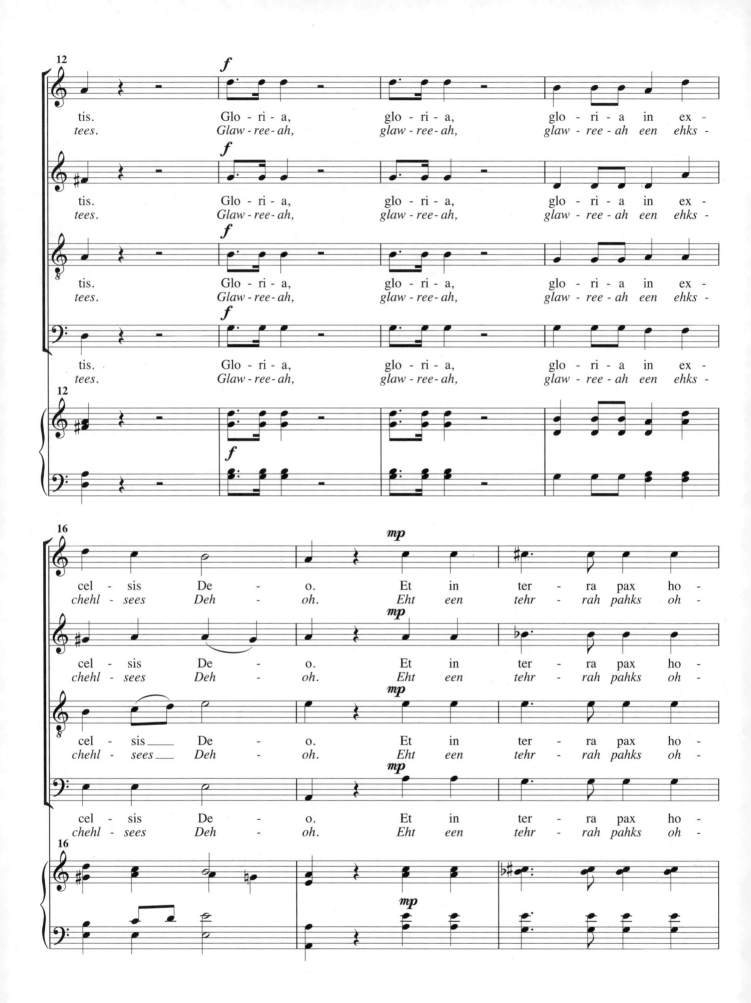

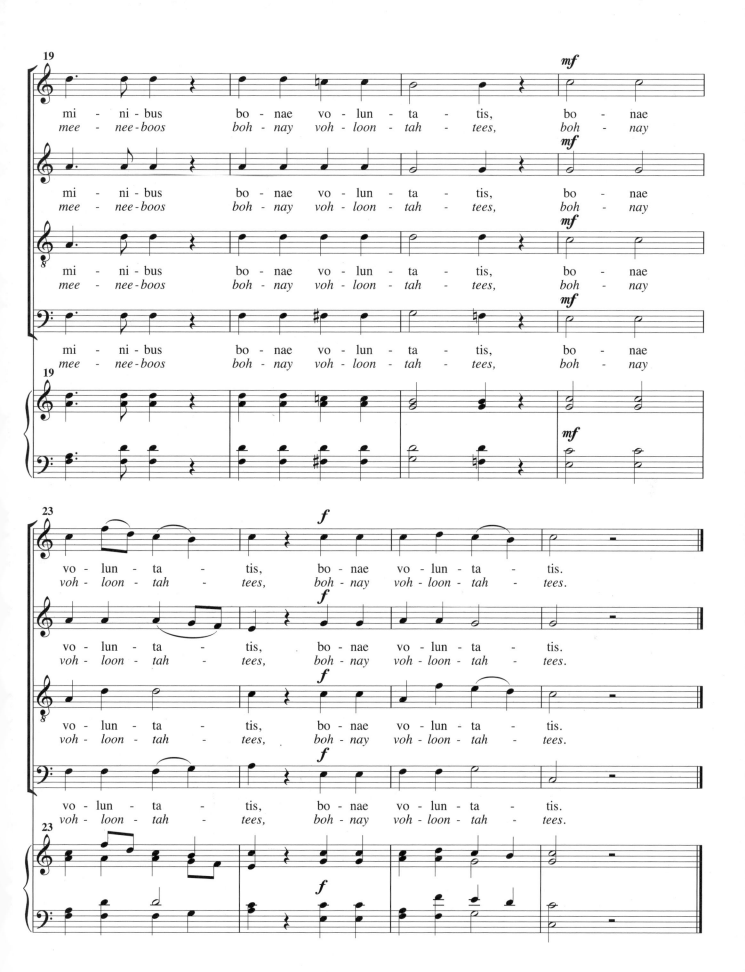

# 荣耀经

## 选自莫扎特《c 小调怀森豪斯弥撒》（K.139）

沃尔夫冈·阿玛多伊斯·莫扎特　作曲
里克·韦穆思　改编

# 荣耀经

## 选自莫扎特《c小调怀森豪斯弥撒》（K.139）

沃尔夫冈·阿玛多伊斯·莫扎特　作曲

里克·韦穆思　改编

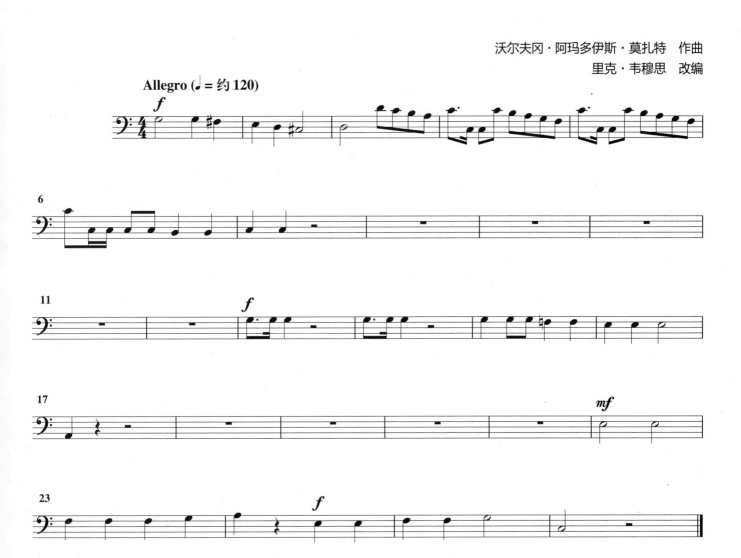

# 浪漫主义时期

## 概述

19 世纪初，人们从古典主义时期崇尚理性、现实向浪漫主义时期（1825—1900）追求更自由、感性的情绪过渡，这一变化是极为显著的。古典主义时期的原则律令被浪漫主义的自由幻想精神所取代，这种改变在各个艺术领域悄然发生。浪漫主义时期的音乐受到了政治、战争和新发明的影响。伴随法国大革命的结束，工业革命的兴起催生出一大批中产阶级，他们对艺术产生了浓厚兴趣。

浪漫主义时期，一种新的民族主义意识逐渐苏醒，作曲家开始用音乐来歌颂和赞美自己的祖国。在此之前，音乐的影响以意大利、德国、奥地利、英国和法国为中心，而在浪漫主义时期，音乐的影响范围扩大了。民谣不再被简单地认为是一些国家的地方音乐，而被认为是具有民族凝聚力的作品。这些音乐囊括了当地的传说、民歌与风俗。这一时期的创作或许很大程度受到了当时战争的推动和影响："克里米亚战争"（1854—1856）、"美国内战"（1861—1865）以及"普法战争"（1870）。新型交通方式的出现，如火车、轮船等，使人们实现了周游世界的梦想，电报系统的发明使人们的通讯方式获得极大扩展。

在浪漫主义时期，乐器音色与和声技法显得尤为重要。对于合唱音乐而言，新乐器组合形式的伴奏带来了全新体验。许多合唱音乐作品特别强调和声的色彩，与古典主义时期形成鲜明对比。这些新的和声语汇与古典主义时期的写实全然不同，它使浪漫主义时期的音乐充满幻想和迷人的音响效果，进而使浪漫主义音乐成为逃离现实生活的依托。

1816 年，在进入浪漫主义时期之前，一项新的伟大发明影响了这一时期的所有作曲家，那就是由约翰内斯·内波穆克·梅尔策尔发明的为节拍设定明确速度和标准的节拍器。贝多芬是第一位使用节拍器的作曲家。

路德维希·范·贝多芬和弗朗茨·舒伯特的一些音乐作品揭开了浪漫主义时期的序幕。他们被喻为古典主义通向浪漫主义之交的作曲家。费利克斯·门德尔松和约翰内斯·勃拉姆斯则被誉为是浪漫主义时期最伟大的合唱音乐作曲家。这一时期的其他著名音乐家还有弗朗茨·李斯特、文森佐·贝利尼、乔治·比才、弗雷德里克·肖邦、卡尔·玛丽亚·韦伯、雨果·沃尔夫、罗伯特·舒曼和莫杰斯特·穆索尔斯基等。当时由于医学知识的缺乏和医疗条件的限制，这些作曲家大都英年早逝（去世时 31—46 岁）。浪漫主义时期的作曲家之间结成了浓厚的情谊，在当时，他们总会想方设法聆听其他作曲家的作品。

# 同时期的美国

1820 年代之前，约翰·塔夫茨撰写的《赞美诗演唱简明教程》是美国第一部也是唯一一部音乐教科书，这之后，罗威尔·梅森以及他的《声乐音乐手册》的出现，真正影响了美国音乐教育。1792 年 1 月 8 日，罗威尔·梅森出生于马萨诸萨州的麦德菲尔德。他是一位名副其实的天才音乐家，年轻时就开始教授歌唱。1812 年，他前往乔治亚州的萨凡纳，受雇于一家银行。业余时间他教授歌唱，也因指挥教堂唱诗班和创作而闻名。1827 年，受波士顿之邀，梅森负责当地三座教堂的音乐工作。

梅森之所以变得举世闻名是因为他在教授歌唱时运用了新方法，并创办了歌唱学校。通常情况下，许多不同的社区会在冬季设立歌唱学校，梅森在波士顿时下定决心要提高歌唱学校的教学标准。我们如今在学校和教堂中的音乐教育基础正是由当时这些学校建立的。

1834 年，罗威尔·梅森创立了他的"音乐学院"，他撰写的《声乐音乐手册》成为当时所有歌唱学校的官方教材。1840 年，学院大会正式成立并更名为"民族音乐学会"，梅森任学会主席，主要负责对音乐教师和歌唱学校校长进行培训。在任期间，他创作了上百首宗教和世俗音乐作品，这些作品收录于三十余部音乐出版物中。由于罗威尔·梅森在诸多领域的重要影响，1838 年，音乐作为一种具有表现力及创造力的艺术首次被纳入公立学校的课程中。在波士顿的公立学校中，梅森主管所有音乐教育事项，从那时起，他培养的学生逐渐在全美教授罗威尔·梅森的音乐课程。他们将该课程传播到华盛顿（1845年）和圣路易斯（1854 年，密西西比河以西第一座教授该课程的城市）。美国内战（1861—1865）之后，美国所有的小学教师都把音乐纳入了学校课程。

安德鲁·劳创建了一种音乐记谱法体系，它将音阶中的每个音用不同形状的符头表示。这种体系被称为"形状记谱"（Shape Notes）或"荞麦记谱"（Buckwheat Notes）。这一体系如今仍在美国南部的一些山区中使用。

19 世纪晚期，安东·德沃夏克最著名的作品《"自新大陆"交响曲》进入美国，创作这部作品时，他正在爱荷华州的斯比维尔度假。作为美国纽约音乐学院院长，德沃夏克被《"自新大陆"交响曲》的音乐深深打动，尤其是其中美国原住民印第安人和黑人的音乐，他将这些节奏与自己祖国的民歌曲调相结合。德沃夏克鼓励学生运用黑人音乐的旋律作为创作灵感，因为在他看来，黑人音乐才是美国音乐的精髓所在。

# 同时期的著名作曲家

## 奥地利

### 安东·布鲁克纳

1824 年 9 月 4 日，安东·布鲁克纳出生于上奥地利州中部的安斯菲尔登，他的父亲和祖父都是教师，同时任教于教堂和学校。布鲁克纳原本打算继承父亲衣钵，但当父亲突然离世后，他就被送往圣弗洛里安修道院学习。

1840 年，他赴林茨任教并在那里成为一名教堂管风琴师，后来他移居维也纳，在音乐学院教授管风琴和音乐理论。布鲁克纳创作了大量杰出的合唱作品，包括《赞美诗》《d 小调安魂曲》《降 B 大调庄严弥撒》等。他的《e 小调弥撒》由 8 个不同的声部组成，配以 15 件管乐器伴奏。1896 年 10 月 11 日，布鲁克纳在奥地利逝世。

### 弗朗茨·舒伯特

1797 年 1 月 31 日，弗朗茨·舒伯特出生于维也纳城郊的利希滕塔尔。青年时他继承了父亲的职位，成为一名学校教师。然而从教仅 3 年，舒伯特就辞去了教师工作，他跟随内心，立志成为一名作曲家。舒伯特是浪漫主义时期最年轻和最多产的作曲家，仅在 1815 这一年中，他就创作了 2 部交响曲，2 部弥撒曲，4 部舞台作品，140 首艺术歌曲，1 首弦乐四重奏，2 首钢琴奏鸣曲以及一些合唱作品和宗教音乐。纵观舒伯特的一生，他共创作了 1240 首作品。舒伯特曾写道："每天清晨我开始创作……当我完成了一部作品，紧接着便开始下一部的创作。"

舒伯特以创作艺术歌曲而闻名，在他的艺术歌曲中，最著名的两首作品是《魔王》和《纺车旁的玛格丽特》，这两首作品的歌词都采用了歌德的诗歌。《美丽的磨坊女》和《冬之旅》是舒伯特最著名的声乐套曲。所谓声乐套曲，是指一系列歌曲组合成套演唱。

舒伯特最杰出的合唱作品包括 1 部德语弥撒曲，6 部拉丁弥撒曲，5 首圣母经（赞美圣母玛丽）以及 2 首圣母悼歌（根据玛丽受难而创作的作品）。清唱剧代表作有《米利亚姆的胜利之歌》和未完成的《拉撒路》。他的许多合唱选段都凸显了男声的音色。

舒伯特英年早逝，1828 年 11 月 19 日，年仅 31 岁的他就与世长辞。他终身未娶，从未有过稳定的职业，生活也十分清苦。他被安葬于维也纳，紧邻贝多芬的墓地。

## 捷 克

### 安东·德沃夏克

安东·德沃夏克出生于 1841 年 9 月 8 日，他的父亲是一个屠夫，经营着一家客栈，还精通奇特琴演奏。德沃夏克从小就展现出惊人的音乐天赋，于是父母就为他请了音乐老师教授他音乐。19 岁时，他在波希米亚国家剧院乐队中演奏中提琴。他曾一厢情愿地爱上约瑟芬娜·切尔玛科娃，然而约瑟芬娜却嫁给了他人。1873 年，德沃夏克娶了约瑟芬娜的妹妹安娜为妻，他们生育了 9 个孩子。

德沃夏克最著名的作品是《"自新大陆"交响曲》。1892 年至 1895 年间，他任纽约民族音乐学院院长，1893 年他在爱荷华州的斯比维尔度假时结识了哈里·布雷（Harry Buleigh，最早的非裔美国作曲家之一）。1904 年，德沃夏克逝世，安葬于布拉格。

### 贝德里希·斯美塔那

1824 年 3 月 2 日，贝德里希·斯美塔那出生于波西米亚的利托米什尔，他的父亲是一名酿酒师。小时候，斯美塔那的业余爱好是与家人一起演奏弦乐四重奏，后来他在布拉格接受专业的音乐教育。在职业生涯中，他受到友人安东·德沃夏克的极大影响。

捷克人的音乐素以优美的曲调和动人的歌唱著称，斯美塔那让捷克的民间音乐蜚声国际乐坛。他的喜歌剧代表作《被出卖的新嫁娘》运用了捷克民间音乐中的波尔卡舞曲。他的正歌剧《达里波》和《里布舍》在捷克享有盛誉。

1856 年，斯美塔那离开故土前往瑞典。1866 年，他成为布拉格国家大剧院的首任指挥，这是他梦寐以求的职位。和贝多芬、舒曼一样，斯美塔那于 1874 年失聪，1884 年由于精神问题在布拉格的精神病院逝世。

# 比利时

### 塞扎尔·弗朗克

塞扎尔·弗朗克（1822—1890）在世时并不出名。1822 年 12 月 10 日，他出生于比利时的列日城。童年时，他与哥哥约瑟夫进入当地的列日音乐学院学习。11 岁时，他完成学业并以钢琴家的身份开始巡演。翌年，他前往巴黎成为法国公民，余生都在巴黎度过。

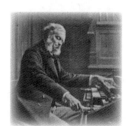

**塞扎尔·弗朗克**

1855 年，弗朗克成为林茨大教堂的管风琴师，在那里创作了许多声乐与宗教音乐作品，其中的两部代表作是《万福玛丽亚》和《八福》，后者是八声部的清唱剧作品。1890 年 12 月 8 日，塞扎尔·弗朗克在巴黎逝世。

# 法 国

### 加布里埃尔·福雷

1845 年 5 月 12 日，加布里埃尔·福雷出生于法国帕米尔斯，父亲是一位中学校长，他是家中的第六个孩子。8 岁时，他已经是远近闻名的簧风琴（一种便携式风琴）演奏家。1855 年至 1865 年间，他在巴黎尼德迈尔学校接受专业音乐学习。

福雷最著名的作品是他的 97 首独唱艺术歌曲，此外他还创作了许多杰出的合唱作品。代表作有《基督召我来行天路》《圣体颂》等。

1924 年，为了身体康复，福雷前往日内瓦附近的小镇休养。不幸的是，他的身体状况每况愈下，不得不返回巴黎与家人团聚。1924 年 11 月 4 日，福雷在巴黎逝世。

### 夏尔·古诺

1818 年 6 月 18 日，夏尔·古诺出生于法国巴黎。他的母亲不仅是一位画家，还是他的钢琴启蒙老师；他的父亲是一位制图师。古诺从小就显示出惊人的音乐天赋，就读于巴黎音乐学院，后赴意大利钻研帕莱斯特里那的音乐。

1870 年至 1885 年间，古诺在英国定居，成为英国皇家合唱团的首任指挥。他创作了许多宗教音乐作品，被认为是法国同辈作曲家中最具天分的一位作曲家。他最著名的歌剧代表作是《浮士德》。1893 年 10 月 18 日，古诺逝世。

# 德 国

## 路德维希·范·贝多芬

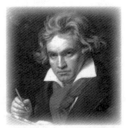

1770 年 12 月 16 日，路德维希·范·贝多芬出生于德国波恩，他从小就显示出非凡的音乐才能。8 岁时，他的父亲在一场钢琴演奏会上向观众隆重介绍贝多芬，谎称其年仅 6 岁。

贝多芬早年在杰出的音乐家克里斯蒂安·涅费门下学习音乐。1783 年，13 岁的贝多芬出版了他的第一部作品，而乐谱的封面却写着作品作于 11 岁。17 岁那年，贝多芬和他的老师在各地巡演，广告宣传中，贝多芬的年龄始终比他的实际年龄要小两岁。

路德维希·范·贝多芬

1783 年，贝多芬在奥地利贵族康特·华尔斯坦的引荐下结识一批维也纳的精英家族，他们为贝多芬举办多场个人音乐会。1794 年，贝多芬在维也纳跟随弗朗茨·约瑟夫·海顿学习了两年。1800 年，里奇洛乌斯基王子每年提供给贝多芬 600 弗罗林，让他在维也纳生活和创作。贝多芬的作品跨越古典主义的末期和浪漫主义的开端，从传统创作中另辟蹊径，形成自己独特的风格，他被誉为音乐史上第一位伟大的独立音乐家。

贝多芬的一生并不幸福。从他的信件中可以看出，他的耳疾始于 1796 年左右，1816 年他完全失聪。他对身边的所有人都不信任，时常面临个人财务和住房危机，身体状况不佳。贝多芬的作品也反映出他灵魂深处的黑暗。

贝多芬被誉为是 19 世纪最伟大的作曲家，他所有的追随者都深受其作品的影响。从 1816 年至贝多芬逝世，他有超过 11000 页的手稿被保存了下来。其中最伟大的作品之一是《第九"合唱"交响曲》，作品的末乐章由合唱、独唱和管弦乐组成，贝多芬还在其中运用了席勒的诗歌《欢乐颂》。其他著名的合唱作品有《基督在橄榄山》和《D 大调庄严弥撒》。贝多芬唯一一部歌剧作品是《费岱里奥》。

1826 年末，贝多芬感觉自己行将就木，声称"我的作品已经完成了……"。关于贝多芬的死，后来有一种充满戏剧性的说法广为流传：1827 年 3 月 26 日的下午，风雪交加，一道闪电划过，一声惊雷响起，贝多芬就这样去世了。库尔特·帕勒姆写道："或许没有一位艺术家能像贝多芬那样成功地激发出人类的想象力。"

贝多芬的葬礼与莫扎特的葬礼形成鲜明对比。成千上万的人集结为贝多芬送行，八位著名的音乐家护柩，奥地利的伟大诗人弗朗茨·格里尔帕策为其书写悼词并由著名演员公开朗诵悼念。

## 费利克斯·门德尔松

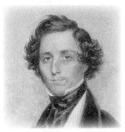

1809 年 2 月 3 日，费利克斯·门德尔松出生在德国汉堡一个富裕的家庭，父亲是一位银行家。后来全家移居柏林。门德尔松像莫扎特一样，从小被视为音乐神童，他的姐姐范尼·卡西里也是一位杰出的音乐家。

每周日的下午，贵族们都会来到门德尔松家聚会，欣赏音乐会。他从小养尊处优，家庭富裕，有机会在欧洲各国游历和学习，16 岁时创作了两部杰出的经文歌《喜悦》与《欢腾》。

费利克斯·门德尔松

门德尔松被认为是浪漫主义时期最著名的清唱剧作曲家，他最有名的清唱剧代表作是《以利亚》，除此之外还有《圣保罗》。20 岁时，他重新指挥并多次演绎了巴赫的《马太受难曲》，在此之前，这部作品已沉寂多年，无人问津，门德尔松的演出掀起了"巴赫复兴运动"的狂潮。1847 年 12 月 4 日，门德尔松在莱比锡逝世。

## 约翰内斯·勃拉姆斯

1833 年 5 月 7 日，约翰内斯·勃拉姆斯出生于德国汉堡，他是一位作曲家和指挥家。他去过意大利，被那里充满魅力的乡村舞蹈和民歌深深吸引。

勃拉姆斯创作了许多根据民歌改编的合唱曲，全套 14 首于 1858 年出版，题献给舒曼夫妇的孩子。此外他还创作了 200 余首德语艺术歌曲。

他最伟大的合唱作品是《德意志安魂曲》，其他重要的作品包括《圣母颂》（为女声、乐队和管风琴而作）、《悲歌》、《命运之歌》（No.52，为四重奏和钢琴四手联弹而作）和《情歌圆舞曲》（No.65，为四重奏和钢琴四手联弹而作）。他最为世人所熟知的一首作品是《摇篮曲》（Op.49，No.4）。勃拉姆斯和门德尔松被誉为 19 世纪下半叶最伟大的合唱音乐作曲家。1897 年 4 月 3 日，勃拉姆斯逝世。

## 罗伯特·舒曼

1810 年 6 月 8 日，罗伯特·舒曼（1810—1856）出生于德国萨克森州的茨维考，他是家中最小的孩子，排行第五。他在雅典娜卢森堡中学接受教育，后来在德国的四所大学进修并获得法律专业学位。

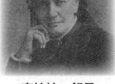

舒曼曾是欧洲的钢琴巨星，后来由于手指伤病，他不得不放弃钟爱的演奏事业而将更多的精力投入作曲和音乐评论。1834 年，他创办了《新音乐杂志》。舒曼最著名的世俗清唱剧是《天堂与仙子》，最伟大的合唱作品是《c 小调弥撒》。1840 年，他与从前老师的女儿克拉拉·舒曼结婚，他称婚后的时光为"如歌的岁月"，在这期间他创作了 127 首歌曲，其中许多都是精品佳作。

**克拉拉·舒曼**

## 理夏德·瓦格纳

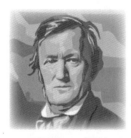

尽管理夏德·瓦格纳于 1813 年 5 月 22 日在奥地利莱比锡出生，人们还是把他看作是一位德国作曲家。作为浪漫主义时期最久经沙场和最受争议的作曲家，他在同仁眼中是一个无原则的狂妄自负的人。他创作了许多杰出的歌剧，包括《唐豪瑟》《罗恩格林》《帕西法尔》和《漂泊的荷兰人》等。一些历史学家认为，瓦格纳的歌剧远胜于浪漫主义时期其他歌剧作曲家的作品。他的大型乐剧作品《尼伯龙根的指环》是一部四联剧，包括《莱茵的黄金》《女武神》《齐格弗里德》和《众神的黄昏》。

**理夏德·瓦格纳**

由于他声称自己是无政府主义圈内成员，因此从 1849 年起就开始了 12 年的流亡岁月。弗朗茨·李斯特在魏玛遇见瓦格纳，帮助他渡过难关，后来他们还一同前往苏黎世、瑞士等地。

1864 年，年轻的巴伐利亚国王路德维希二世成为瓦格纳的赞助人，他帮助瓦格纳偿还了所有债务，特赦其卷入的无政府主义圈内罪行，并资助他前往慕尼黑。1876 年，路德维希国王帮助瓦格纳实现梦想，在拜罗伊特为他建造了一座节日剧院，对此瓦格纳坚称国王为他提供了最佳表演者和最大规模的乐队。1883 年 2 月 13 日，瓦格纳因心脏病在威尼斯运河旁的文德拉明宫逝世。他的遗体被送回拜罗伊特，长眠于瓦恩弗里德别墅的花园内。

# 意大利

### 温琴佐·贝利尼

温琴佐·贝利尼

1801 年 12 月 3 日，温琴佐·贝利尼出生于西西里卡塔尼亚的音乐世家。他从小被视为音乐神童，3 岁开始学习钢琴，5 岁就成功地举办了演奏会。

1827 年至 1833 年间，贝利尼在米兰的斯卡拉剧院醉心于创作，他的作品几乎都为歌剧舞台而作，他的歌剧唱段的旋律大都温暖、流动，但仍然是以严肃音乐的语汇写作。

在贝利尼的职业生涯中，他仅创作了 10 部歌剧，主要代表作如《梦游女》（1813）、《诺尔玛》（1832）、《清教徒》（1834）等。贝利尼后来因患痢疾在紧邻巴黎的普托逝世，他的遗体在 1876 年被带回到故乡卡塔尼亚的大教堂。

### 乔治·比才

乔治·比才原名亚历山大·塞扎尔·利奥波德·比捷，1838 年 10 月 25 日出生于法国巴黎，他受洗礼后的名字乔治·比才更为人们所熟知。在 10 岁生日前，他收到了巴黎音乐学院的录取通知书。

他最著名的作品是在 1875 年创作的歌剧《卡门》，这部作品色彩丰富，充满戏剧性。同辈作曲家约翰内斯·勃拉姆斯观看了不下 20 场《卡门》的演出，并称赞这部作品是继普法战争后欧洲最伟大的歌剧作品。

乔治·比才

比才 36 岁时死于心脏病（仅在《卡门》首演后的几个月后），因此他没能亲眼见证这部歌剧取得的巨大成就。1875 年，他被安葬于法国巴黎。

### 加埃塔尼·多尼采蒂

加埃塔尼·多尼采蒂

加埃塔尼·多尼采蒂出生于 1797 年 12 月 29 日，他是家中的第三子。由于家庭经济不富裕，多尼采蒂的父母承担不起他学习音乐的费用。作为唱诗班歌童，多尼采蒂并不显眼，但后来他却以全额奖学金进入到一所音乐慈善学校学习。

在整个浪漫主义时期上半叶，多尼采蒂似乎是三位意大利歌剧巨匠中影响力最小的一位，尽管他的天赋不及贝利尼，但也创作了 70 余部歌剧。多尼采蒂最著名的歌剧代表作是《拉美莫尔的露琪亚》（1835）、《军中女郎》（1840）和《唐帕斯夸莱》（1843）。随着多尼采蒂歌剧作品的上演，他在意大利的知名度迅速提升，随后享誉欧洲。

多尼采蒂与其一生挚爱弗吉尼亚·瓦塞利结婚，婚后育有 3 个孩子，却全部夭折。后来他的身体和精神都出现了严重疾病，不得不在巴黎接受治疗。最终，多尼采蒂于 1848 年在故乡贝加莫病逝。

### 安东尼奥·罗西尼

1792 年 2 月 29 日，安东尼奥·罗西尼出生于意大利佩扎罗，他的家人都是当地的音乐家。他的父亲不仅演奏圆号，还是屠宰场的检察员；母亲是一位歌唱家，同时也是面包烘焙师。6 岁时，罗西尼在父亲的乐队里演奏三角铁。他的原配妻子于 1845 年逝世，后来他与奥琳匹·培莉西耶结为夫妻。

罗西尼是浪漫主义时期意大利作曲家中的领军人物。他聪慧机智，相比于正歌剧，罗西尼在喜歌剧领域取得了更大的成功。在 18 岁至 30 岁间，他创作了 39 部歌剧，2 部清唱剧，12 首康塔塔，2 部交响曲以及其他一些作品。

安东尼奥·罗西尼

他主要的代表作有《坦克雷迪》(1813)、《塞维利亚的理发师》(1816)和《威廉·退尔》(1829)等。罗西尼最著名的一首作品是以歌剧戏剧风格写作的《圣母悼歌》。

1868年12月13日，罗西尼在故乡佩扎罗逝世，随后他的遗体被移送至巴黎。1887年，罗西尼的遗体又被迁至佛罗伦萨的圣十字大教堂，一代歌剧大师长眠于此。

### 朱塞佩·威尔第

朱塞佩·威尔第（1813—1901）的知名度似乎仅限于他的故乡意大利。他被誉为浪漫主义时期最伟大的意大利作曲家。1813年10月10日，威尔第在隆科莱出生（紧邻意大利帕尔马的一个小村，他与瓦格纳同年出生）。

**朱塞佩·威尔第**

19岁时，威尔第投考米兰音乐学院却未被录取。他创作过29部歌剧，其中一部《李尔王》被自己焚毁。他的前四部歌剧于1839年至1843年间在米兰上演。

1851年3月11日，歌剧《弄臣》在威尼斯首演，后来又相继上演了《游吟诗人》(1853)、《茶花女》(1853，罗马)、《阿依达》(1871—1872)和《奥赛罗》(1877)。威尔第后来还创作了歌剧《法尔斯塔夫》和合唱套曲《曼佐尼安魂曲》。曼佐尼是一位著名的意大利诗人，他用意大利本土语言写作诗歌、戏剧和小说。1873年5月22日，曼佐尼逝世，为了纪念这位伟大作家，威尔第创作了这部《曼佐尼安魂曲》。这是一部感人至深和充满戏剧性的大型作品，在曼佐尼逝世一周年的纪念会上首演，被誉为是威尔第最著名的合唱作品。威尔第最后一次公开露面是1844年在威尼斯圣马可大教堂指挥这部安魂曲。

# 俄罗斯

## 俄罗斯五人团

浪漫主义时期，俄罗斯音乐逐渐从幕后走向台前。俄罗斯是一个疆域辽阔的多语言、多民族国家，在浪漫主义以前，俄罗斯人的音乐创作集中在民歌和东正教音乐领域，俄罗斯人能歌善舞，俄罗斯低音歌唱家以其饱满浑厚的音色而受到当地人们的喜爱。

俄罗斯有五位彼此之间有着深厚的友谊著名作曲家，他们被称为"俄罗斯五人团"或"强力集团"。"五人团"的成员有巴拉基列夫、鲍罗廷、居伊、穆索尔斯基和里姆斯基–科萨科夫。他们早年并没有把音乐作为自己奋斗的事业，然而他们在音乐上都有极高的天赋，因此后来他们遵从内心的需求将音乐作为职业或副业。

## 米利·巴拉基列夫

1837年1月2日，米利·巴拉基列夫在下诺夫哥罗德出生，他的家境十分贫寒。后来俄罗斯贵族亚历山大·奥利比谢夫发现了巴拉基列夫的天赋，资助他上大学。

1855年，巴拉基列夫起身前往圣彼得堡，随俄罗斯民族乐派奠基人和歌剧作曲家格林卡学习音乐。巴拉基列夫最具代表性的合唱作品是《为纪念格林卡而作的康塔塔》，这是一部包含合唱队和管弦乐队的大型声乐套曲。1910年5月29日，巴拉基列夫逝世。

**米利·巴拉基列夫**

### 亚历山大·波菲烈维奇·鲍罗廷

1833年12月12日，鲍罗廷出生于俄罗斯圣彼得堡，他最重要的歌剧作品是《伊戈尔王》。鲍罗廷从小接受了良好的教育，包括学习钢琴。后来他进入医学院学习并取得博士学位，成为一名医生和化学家。

鲍罗廷热衷于舞蹈，然而在1887年2月27日这天，他不慎从一个球上意外跌落去世，后来被安葬在圣彼得堡。

**亚历山大·波菲烈维奇·鲍罗廷**

> 1862 年，巴拉基列夫与鲍罗廷结识，当时巴拉基列夫正筹划组织"俄罗斯五人团"，宣扬俄罗斯的民族音乐。

## 塞扎尔·安东诺维奇·居伊

塞扎尔·安东诺维奇·居伊

1835 年 1 月 6 日，塞扎尔·安东诺维奇·居伊出生于立陶宛的维尔纽斯。他是家中的幼子，排行第五。他从小学习法语、俄语、波兰语和立陶宛语。16 岁时，居伊前往圣彼得堡工程学院，后来升至中将军衔。

居伊把作曲当作自己的副业，仅在闲暇时创作。他从小没有接触过钢琴，到青年时才学习演奏钢琴。他还在圣彼得堡读书时，总是利用业余时间学习音乐理论方面的课程。1856 年，居伊结识了巴拉基列夫，对作曲的态度随之变得更为严肃、认真。居伊著名的歌剧作品有《高加索的俘虏》《威廉·拉特克思夫》和《亨利八世》。

此外，居伊还是一位音乐评论家。1864 年至 1918 年间，他写作了八百余篇音乐评论文章。1916 年，居伊双目失明，不久后于 1918 年 3 月 13 日去世。他和"俄罗斯五人团"的其他成员一样被安葬于圣彼得堡。

## 莫杰斯特·穆索尔斯基

莫杰斯特·穆索尔斯基

莫杰斯特·穆索尔斯基出生于 1839 年 3 月 21 日，他早年参军，在军界任职，后来为了实现其理想而辞去了军职。他从未系统学习过音乐，却时常在夜晚被突如其来的乐思缠绕得难以入眠。正是在这段失眠的岁月中，他创作了著名的歌剧《鲍里斯·戈杜诺夫》和声乐套曲《死之歌舞》。1881 年，穆索尔斯基因为酗酒，醉得不省人事而倒在大街上，人们发现他后立即将他送往医院，然而由于没有得到及时有效的医治，穆索尔斯基在 46 岁生日之际不幸辞世。

## 尼古拉·安德烈耶维奇·里姆斯基－科萨科夫

尼古拉·安德烈耶维奇·里姆斯基－科萨科夫

1844 年 3 月 6 日，尼古拉·里姆斯基－科萨科夫出生于俄罗斯的季赫温。他家境富裕，但父母认为学习音乐没有好的前景，遂将他送进圣彼得堡的数学与航海学院读书。

16 岁时，尽管他成了一名海军军官，但却意识到自己深爱音乐，因此一旦空闲下来就开始创作音乐。

1872 年 7 月，里姆斯基－科萨科夫与纳杰日达结为夫妻，婚礼上，穆索尔斯基任伴郎。这对夫妻育有 7 个孩子。在这期间，里姆斯基－科萨科夫仍然在海军部队工作，被任命为教授。1873 年，他又被任命为海军军乐队检察官，这似乎是专门为他打造的岗位。

尽管里姆斯基－科萨科夫在"俄罗斯五人团"里年纪最小，但人们却认为他最成熟、最守原则。他的歌剧代表作有《萨特阔》《萨尔丹沙皇的故事》《雪娘》等。他的作品以精彩的管弦乐配器而著称。

后来里姆斯基－科萨科夫因患有严重的心绞痛而无法继续工作，于 1908 年在柳边斯克庄园逝世。

# 浪漫主义时期年表（1825—1900）

**1825**

1825 年，浪漫主义时期揭开序幕。

1825 年，伊利运河开通。

1826 年，詹姆斯·费尼莫尔·库珀创作了小说《最后一个莫西干人》。

1827 年，3 月 27 日路德维希·范·贝多芬逝世。

1827 年，约瑟夫·史密斯建立了摩门教会。

1827 年，罗威尔·梅森赴波士顿歌唱学校教授唱歌。

1828 年，12 月 19 日，弗朗茨·舒伯特逝世，享年 31 岁。

1829 年，安东尼奥·罗西尼创作了歌剧《威廉·退尔》。

**1830**

1833 年，约翰内斯·勃拉姆斯在汉堡出生。

1838 年，音乐作为艺术课程首次被纳入波士顿公立学校的课程中。

1837 年，维多利亚女王在英国加冕。

1839 年，纽约爱乐协会创立。

1840 年，第一盏白炽电灯问世。

1844 年，第一份电报被成功发送。

1846 年，费利克斯·门德尔松创作了清唱剧《以利亚》。

1847 年，费利克斯·门德尔松在莱比锡逝世。

1849 年，安东·布鲁克纳创作了《d 小调安魂曲》。

**1850**

1851 年，赫尔曼·梅尔维尔创作了小说《白鲸》。

1853 年，朱塞佩·威尔第创作了歌剧《游吟诗人》和《茶花女》。

1861 年，美国国内爆发南北战争。

1858 年，科文特花园（皇家歌剧院）在英国伦敦落成。

1863 年，亚伯拉罕·林肯发表葛底斯堡演说。

1864 年，路易斯·卡罗尔创作了《爱丽丝梦游仙境》。

1865 年，美国结束了南北战争。

**1865**

**1866**

1867 年，美国从俄罗斯购得阿拉斯加。

1868 年，约翰内斯·勃拉姆斯创作了《德意志安魂曲》。

1868 年，安东尼奥·罗西尼逝世。

1869 年，首条横贯大陆的铁路开通。

**1870**

1871 年，朱塞佩·威尔第创作了歌剧《阿依达》。

1875 年，比才创作了歌剧《卡门》。

1876 年，亚历山大·格拉汉姆·贝尔发明了电话。

1877 年，托马斯·爱迪生发明了留声机。

1881 年，沙皇亚历山大二世遭遇刺杀。

1883 年 2 月 13 日，理夏德·瓦格纳逝世。

1883 年，大都会歌剧院在纽约落成开放。

1884 年，波希米亚作曲家贝德里希·斯美塔那逝世。

1889 年，埃菲尔铁塔在法国巴黎建成。

1886 年，自由女神像在纽约自由港揭幕。

1890 年，比利时作曲家塞扎尔·弗朗克在法国巴黎逝世。

**1890**

1891 年，阿瑟·柯南·道尔创作了侦探小说《福尔摩斯探案集》。

1896 年，安东·布鲁克纳在奥地利维也纳逝世。

1897 年，美国军人、作曲家约翰·菲利普·苏萨创作了军乐曲《星条旗永不落》。

**1900**

1900 年，浪漫主义落下帷幕。

**请在正确的句子前打√，在错误的句子前打 ×。**

1. ＿＿＿＿＿＿＿ 浪漫主义时期，音乐受到了政治、战争和新发明的影响。

2. ＿＿＿＿＿＿＿ 1816 年约翰内斯·内波穆克·梅尔策尔发明了节拍器。

3. ＿＿＿＿＿＿＿ 贝多芬是第一位使用节拍器的作曲家。

4. ＿＿＿＿＿＿＿ 勃拉姆斯和门德尔松被认为是横跨古典主义与浪漫主义时期的作曲家。

5. ＿＿＿＿＿＿＿ 浪漫主义时期催生了一大批中产阶级，他们对艺术产生了浓厚的兴趣。

6. ＿＿＿＿＿＿＿ 浪漫主义时期民族主义思潮得到广泛发展。

7. ＿＿＿＿＿＿＿ 乐器音色与和声技法在浪漫主义时期显得尤为重要。

8. ＿＿＿＿＿＿＿ 舒伯特和贝多芬被认为是浪漫主义时期最伟大的合唱音乐作曲家。

9. ＿＿＿＿＿＿＿ 舒伯特、贝利尼和比才三位作曲家都英年早逝。

# 学习小测验 2

**将下列字母进行词汇重组。**

BUCKWHEAT NOTES 荞麦记谱　　　　SINGING SCHOOLS 歌唱学校

DVORAK 德沃夏克　　　　ST.LOUIS 圣路易斯

LAW 劳　　　　SPILLVILLE 斯比维尔

MEDFIELD 梅德菲尔德　　　　TUFTS 塔夫茨

MASON 梅森　　　　SAVANNAH 萨凡纳

SHAPE NOTES 形状记谱

1. LINGHOINSCSGSO _____

2. FUTTS _____

3. WAL _____

4. HNECTWESKBOAUT _____

5. ARDVOK _____

6. NAHANAVS _____

7. ITOSULS _____

8. SOMAN _____

9. PEESANHOTS _____

10. DEEMFILD _____

11. PLILVLILES _____

# 学习小测验 3

下列各组句子描述的历史事件哪个发生的年代较早？判断后请在相应的句子前打√。

1. _____ 浪漫主义时期揭开序幕。

   _____ 约翰内斯·勃拉姆斯在德国汉堡出生。

2. _____ 沙皇亚历山大二世遭遇刺杀。

   _____ 维多利亚女王在英国加冕。

3. _____ 约翰·菲利普·苏萨创作军乐曲《星条旗永不落》。

   _____ 费利克斯·门德尔松创作《以利亚》。

4. _____ 理夏德·瓦格纳于 2 月 13 日逝世。

   _____ 弗朗茨·舒伯特于 12 月 19 日逝世。

5. _____ 托马斯·爱迪生发明了留声机。

   _____ 首条横贯大陆的铁路开通。

6. _____ 比才创作歌剧《卡门》。

   _____ 威尔第创作歌剧《阿依达》。

7. _____ 赫尔曼·梅尔维尔创作小说《白鲸》。

   _____ 詹姆斯·费尼莫尔·库珀创作小说《最后一个莫西干人》。

8. _____ 朱塞佩·威尔第创作歌剧《茶花女》。

   _____ 约翰内斯·勃拉姆斯创作《德意志安魂曲》。

9. _____ 埃菲尔铁塔在法国巴黎建成。

   _____ 美国结束南北战争。

10._____ 音乐作为艺术首次被纳入波士顿公立学校的课程中。

   _____ 亚伯拉罕·林肯发表葛底斯堡演说。

# 学习小测验 4

1. 在罗威尔·梅森之前，约翰·塔夫茨撰写的_____是美国第一部也是唯一一部音乐教科书。

2. 梅森之所以变得举世闻名是因为他在教授歌唱时运用了新方法，并创办了_____。

3. 歌唱学校建立了如今在_____和_____中的音乐教育基础。

4. 1834 年，罗威尔·梅森创立了他的_____。

5. _____年，音乐作为一种具有表现力及创造力的艺术首次被纳入波士顿公立学校的课程中。

6. _____（地名）是密西西比河以西第一座将音乐纳入公立学校课程的城市。

7. _____创建了一种音乐记谱法体系，它将音阶中的每个音用不同形状的符头表示。

8. 安东·德沃夏克在 19 世纪晚期抵达美国，在美国期间他为学校和社区创作音乐，曾在爱荷华州的_____度假。

# 学习小测验 5

1. 路德维希 · 范 · 贝多芬生于德国 _____。（地名）

2. 8 岁时，贝多芬的父亲在一场钢琴演奏会上向观众隆重介绍贝多芬，谎称其年仅 _____ 岁。

3. _____ 年，贝多芬出版了第一部作品。

4. 贝多芬在奥地利贵族 _____ 的引荐下结识了一批维也纳的精英家族。

5. _____ 年，里奇洛乌斯基王子宣称每年提供给贝多芬 600 弗罗林，让他在维也纳生活和创作。

6. _____ 是贝多芬最伟大的作品之一，它的末乐章由合唱、独唱和管弦乐组成。

7. 贝多芬最著名的，也是唯一的一部歌剧作品是 _____。

8. 贝多芬最著名的两部合唱作品是《D 大调庄严弥撒》和 _____。

9. 贝多芬于 _____ 年逝世。

# 学习小测验 6

1. _____ 创作了浪漫主义时期著名的清唱剧作品《圣保罗》和《以利亚》。

2. _____ 与瓦格纳同年出生，他创作了《曼佐宁安魂曲》。

3. _____ 创作了合唱作品《耶稣召我来行天路》，他于 1924 年 12 月在法国巴黎逝世。

4. 1833 年，_____ 出生于汉堡。

5. 1892 年至 1895 年间，_____ 任纽约民族音乐学院院长。

6. _____ 离开法国赴意大利潜心钻研帕莱斯特里那的音乐，后来创作了歌剧《浮士德》。

7. _____ 是伟大的歌剧作曲家，他创作了《尼伯龙根的指环》，巴伐利亚国王路德维希二世成为他的赞助人。

8. 1815 年，_____ 创作了 2 部交响曲，2 部弥撒，4 部舞台作品，140 首艺术歌曲，1 首弦乐四重奏，2 首钢琴奏鸣曲以及大量的合唱曲和教堂音乐。

9. _____ 出生于德国汉堡，他创作了《德意志安魂曲》。

10. _____ 创作了《情歌圆舞曲》。

# 学习小测验 7

将下列作曲家前的序号填入对应作品前，每位作曲家可对应一部或多部作品。

## 作曲家

A. 米利·巴拉基列夫

B. 路德维希·范·贝多芬

C. 亚历山大·鲍罗廷

D. 约翰内斯·勃拉姆斯

E. 加布里埃尔·福雷

F. 费利克斯·门德尔松

G. 安东尼奥·罗西尼

H. 弗朗茨·舒伯特

I. 贝德里希·斯美塔那

J. 理夏德·瓦格纳

K. 朱塞佩·威尔第

## 作品

1. _____《米利亚姆的胜利之歌》

2. _____《塞维利亚的理发师》和《圣母悼歌》

3. _____《基督在橄榄山》

4. _____《以利亚》

5. _____《阿依达》

6. _____《漂泊的荷兰人》

7. _____《被出卖的新嫁娘》

8. _____《第九"合唱"交响曲》

9. _____《德意志安魂曲》

10. _____《伊戈尔王》

11. _____《耶稣召我来行天路》

12. _____《圣保罗》

13. _____《情歌圆舞曲》

14. _____《曼佐宁安魂曲》

15. _____《悲歌》（Op.82）

16. _____《费岱里奥》和《D 大调庄严弥撒》

17. _____《为纪念格林卡而作的康塔塔》

# 学习小测验 8

**将下列字母进行词汇重组。**

<div align="center">

BELLINI 贝利尼  GOUNOD 古诺

BIZET 比才  MENDELSSOHN 门德尔松

BRAHMS 勃拉姆斯  ROSSINI 罗西尼

BRUCKNER 布鲁克纳  SCHUBERT 舒伯特

DONIZETTI 多尼采蒂  SCHUMANN 舒曼

DVORAK 德沃夏克  SMETANA 斯美塔那

FAURE 福雷  VERDI 威尔第

FRANCK 弗朗克  WAGNER 瓦格纳

</div>

1. REDIV _____

2. NOTEDITIZ _____

3. RAUFE _____

4. NEEDSOHMLNS _____

5. ADVORK _____

6. HUMANCNS _____

7. NFKACR _____

8. TAMESAN _____

9. TIBEZ _____

10. BUHECTRS _____

11. HRAMBS _____

12. GENWAR _____

13. LELIBIN _____

14. KRUNCERB _____

15. DOGNUO _____

16. SOIRNIS _____

# 单元测验

## 贝多芬、勃拉姆斯和门德尔松

1.  贝多芬是第一位使用 _____ 的作曲家，它由约翰内斯·内波穆克·梅尔策尔在 1816 年发明。

2.  8 岁时，贝多芬的父亲在一场钢琴演奏会上向观众隆重介绍贝多芬，谎称他的儿子年仅 _____ 岁。

3.  _____ 是贝多芬最伟大的作品之一，它的末乐章由合唱、独唱和管弦乐组成。

4.  贝多芬在奥地利贵族 _____ 的引荐下结识了一批维也纳的精英家族。

5.  贝多芬最著名的歌剧作品是 _____。

6.  _____ 和 _____ 被誉为浪漫主义时期最伟大的两位合唱音乐作曲家。

7.  _____ 创作了以下两部清唱剧：《以利亚》和《圣保罗》。

8.  _____ 出生于德国汉堡。他创作了《德意志安魂曲》。

9.  _____ 创作了《情歌圆舞曲》。

10. _____ 从小家庭富裕，每周日下午都会在家中举办音乐会，邀请贵族们前来聆听他的演奏和新作品。

# 将作曲家与作品配对

**将下列作曲家前的序号填入对应作品前，每位作曲家可对应一部或多部作品。**

## 作曲家

A. 贝多芬

B. 勃拉姆斯

C. 福雷

D. 门德尔松

E. 罗西尼

F. 舒伯特

G. 瓦格纳

H. 威尔第

## 作品

1. _____《阿依达》

2. _____《塞维利亚的理发师》和《圣母悼歌》

3. _____《耶稣召我来行天路》

4. _____《基督在橄榄山》

5. _____《以利亚》

6. _____《费岱里奥》

7. _____《漂泊的荷兰人》

8. _____《德意志安魂曲》

9. _____《情歌圆舞曲》

10. _____《曼佐宁安魂曲》

11. _____《米利亚姆的胜利之歌》

12. _____《D 大调庄严弥撒》

13. _____《悲歌》( Op.82 )

14. _____《圣保罗》

15. _____《第九"合唱"交响曲》

# 填 空

1. 1815 年，_____ 创作了 2 部交响曲，2 部弥撒，4 部舞台作品，140 首艺术歌曲，1 首弦乐四重奏，2 首钢琴奏鸣曲以及大量的合唱曲和教堂音乐。

2. _____ 离开法国赴意大利潜心钻研帕莱斯特里那的音乐，后来创作了歌剧《浮士德》。

3. _____ 是伟大的歌剧作曲家，他创作了《尼伯龙根的指环》，巴伐利亚国王路德维希二世成为他的赞助人。

4. 1892 年至 1895 年间，_____ 任纽约民族音乐学院院长。

5. _____ 与瓦格纳同年出生，他创作了《曼佐宁安魂曲》。

6. _____ 创作了合唱作品《耶稣召我来行天路》，他于 1924 年 12 月在法国巴黎逝世。

7. _____ 最初在林茨大教堂任管风琴师，后来移居维也纳，在音乐学院任教。

8. _____ 是"俄罗斯五人团"中最年轻的作曲家。他曾是一名海军军官，后来又被任命为海军军乐队检察官。

# 将作曲家与其原籍国配对

**将代表国籍的字母填入相应的作曲家名字前，每个国籍可对应一位或多位作曲家。**

## 原国籍

A. 奥地利

B. 比利时

C. 捷克

D. 法国

E. 德国

F. 意大利

G. 俄罗斯

## 作曲家

1. _____ 米利·巴拉基列夫

2. _____ 路德维希·范·贝多芬

3. _____ 文森佐·贝利尼

4. _____ 乔治·比才

5. _____ 亚历山大·鲍罗廷

6. _____ 约翰内斯·勃拉姆斯

7. _____ 安东·布鲁克纳

8. _____ 塞扎尔·居伊

9. _____ 加埃塔尼·多尼采蒂

10. _____ 安东尼奥·德沃夏克

11. _____ 加布里埃尔·福雷

12. _____ 塞扎尔·弗朗克

13. _____ 夏尔·古诺

14. _____ 费利克斯·门德尔松

15. _____ 莫杰斯特·穆索尔斯基

16. _____ 尼古拉·里姆斯基–科萨科夫

17. _____ 安东尼奥·罗西尼

18. _____ 弗朗茨·舒伯特

19. _____ 罗伯特·舒曼

20. _____ 贝德里希·斯美塔那

21. _____ 朱塞佩·威尔第

22. _____ 理夏德·瓦格纳

# 当你深情凝望我

## （选自《情歌圆舞曲》，Op.52，No.8）

### （三声部合唱，钢琴四手联弹伴奏）

约翰内斯·勃拉姆斯　作曲

格奥格·弗雷德里希·道梅尔（1800—1875）　作词

里克·韦穆思　改编

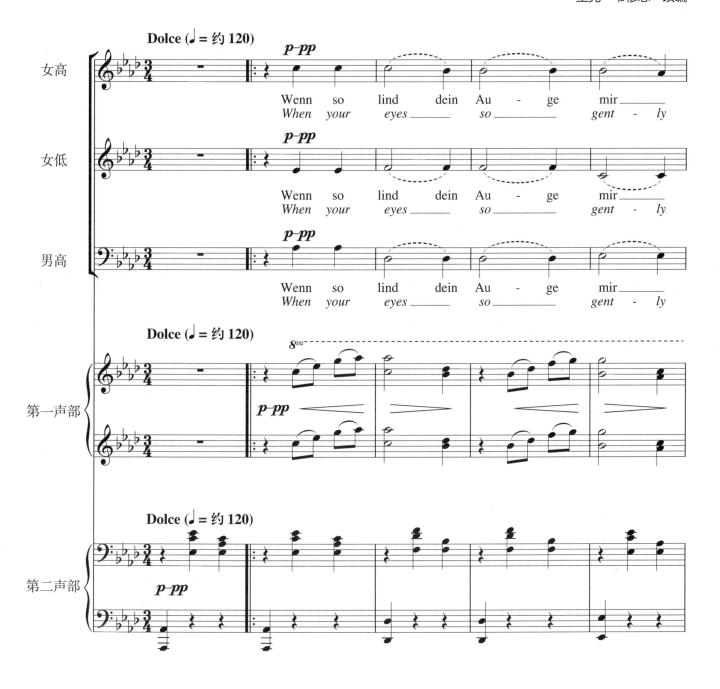

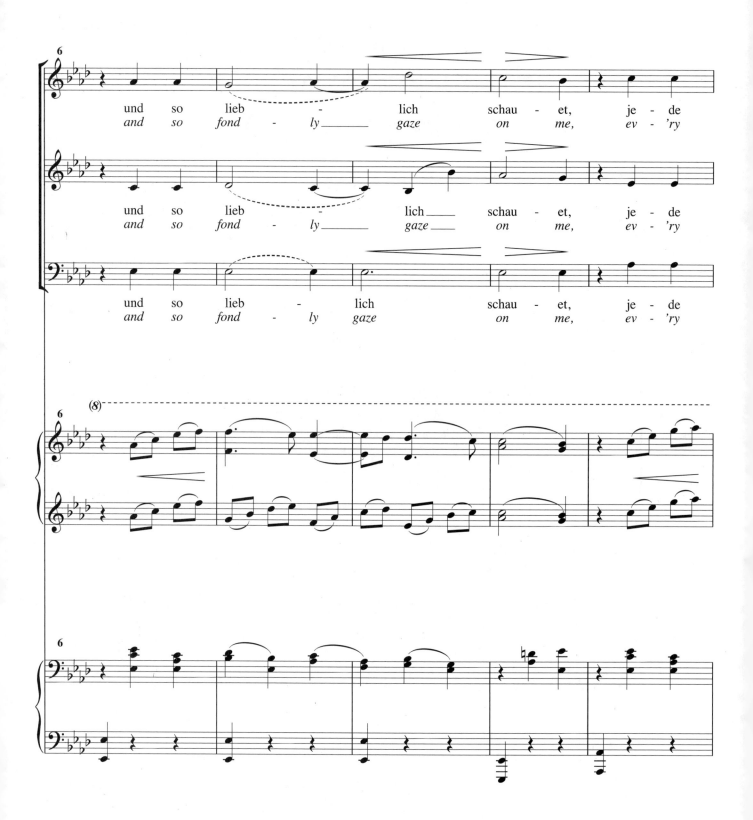

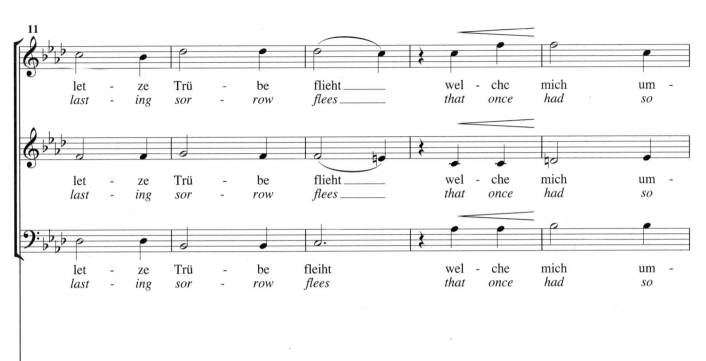

let - ze Trü - be flieht_____ wel - che mich um -
last - ing sor - row flees_____ that once had so

let - ze Trü - be flieht_____ wel - che mich um -
last - ing sor - row flees_____ that once had so

let - ze Trü - be fleiht wel - che mich um -
last - ing sor - row flees that once had so

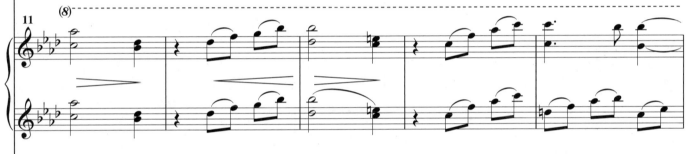

stie - ben! Nim - mer wird, wie ich, __ so treu __
*die!* ___ *Nev - er will an - oth - er love you*

stie - ben! Nim - mer wird, wie ich, so treu __
*die!* ___ *Nev - er will an - oth - er love you*

ben! Nim - mer wird, wie ich, so treu
___ *Nev - er will an - oth - er love*

**歌词大意：** 当你深情凝望我时，那些永恒的悲伤如过眼云烟转瞬即逝。

我们的爱是如此热烈、辉煌，请不要让这爱火熄灭。

我对你的爱永恒如一，无人能及。

# 参考答案

## 文艺复兴时期

**学习小测验 1：**

1. 1450；1600  2. 教堂  3. 宫廷  4. 羽管键琴

5. 中世纪  6. 声乐；器乐  7. 男童

8. 男性  9. 颤音  10. 无伴奏合唱

**学习小测验 2：**

1. F  2. A  3. E  4. D  5. B  6. G  7. C

**学习小测验 3：**

1. 印刷机  2. 单声部  3. 拉索  4. 若斯坎·德·普雷

5. 拉索  6. 道兰德  7. 帕莱斯特里那

8. 塞尔东  9. 莫利

**单元测验：**

1. 1450；1600  2. 中世纪  3. 声乐；器乐

4. 羽管键琴  5. 男童 / 男高音

6. 教堂  7. 宫廷  8. 男性  9. 拉索  10. 颤音

11. 阿卡贝拉  12. 印刷机  13. 单声部 / 齐唱

14. 若斯坎·德·普雷  15. 拉索

16. 道兰德  17. 帕莱斯特里那  18. 塞尔东

19. 莫利  20. 德·维托利亚

## 巴洛克时期

**学习小测验 1：**

1. √  2. ×  3. √  4. √  5. √  6. ×  7. √

**学习小测验 2：**

1. SCARLATTI  2. BACH  3. GABRIELI  4. PURCELL

5. VIVALDI  6. CHARPENTIER  7. LULLY

8. PRAETORIUS  9. BUXTEHUDE  10. RAMEAU

11. HANDEL  12. MONTEVERDI

13. SCHUTZ  14. PACHELBEL

**学习小测验 3：**

1. 巴洛克时期拉开序幕。

2. 朝圣者抵达科德角附近的"五月花号"轮船。

3. 詹姆斯敦殖民地建立。

4. 亨利·珀塞尔创作了歌剧《狄朵与埃涅阿斯》。

5. 蒙特威尔第创作了《奥菲欧》。

6. 马克－安托尼·夏邦蒂埃出生于法国巴黎近郊。

7. 亨利·珀塞尔出生于英国威斯敏斯特。

8. 第一架钢琴诞生。

9. 亨德尔创作了《约翰受难曲》。

**学习小测验 4：**

1. 1607  2.《海湾圣诗》  3. 威廉·潘恩

4.《歌唱艺术指南》  5.《赞美诗曲调歌唱教程》

6. 约翰·卫斯理  7. 莫拉维亚  8. 巴赫

**学习小测验 5：**

1. 亨德尔  2. 20  3. 父亲

4. 歌剧  5. 阿恩施塔特、米尔豪森和魏玛  6. 科滕

7. 莱比锡  8. 巴赫；亨德尔  9. 1750

**学习小测验 6：**

1. 巴赫  2. 威廉·扎考

3. 1726  4. 清唱剧  5. 英国国王乔治一世

6. 以下作品任选三个：《阿奇斯与加拉泰亚》《以斯帖》

《亚历山大之宴》《扫罗》《以色列人在埃及》《弥赛亚》

《塞墨勒》《犹大·马加比》《耶弗他》

# 巴洛克时期

7.《时间与真理的胜利》  8. 威斯敏斯特

## 学习小测验 7：

1. G  2. H  3. E  4. I  5. B  6. J  7. A

8. D  9. F  10. K  11. C

## 单元测验：

### 填空

1. 1607  2.《海湾圣诗》

3.《赞美诗曲调歌唱教程》

4. 约翰·卫斯理  5. 珀塞尔  6. 维瓦尔第

7. 加布里埃利  8. 许茨  9. 亨德尔  10. 羽管键琴

### 将作品与作曲家配对

1. A  2. D  3. A  4. G  5. J  6. C  7. D  8. H

9. A  10. B  11. D  12. F  13. E  14. I  15. C

### 将作曲家与其原籍国配对

1. E  2. E  3. E  4. A  5. D  6. E  7. B  8. D

9. C  10. C  11. D  12. D  13. C  14. D

### 填空

1. 英国国王乔治一世  2. J. S. 巴赫  3. 20

4. 威廉·扎考  5. 父亲  6. 清唱剧  7. 歌剧

8. 威斯敏斯特  9. 莱比锡  10. 1750

# 古典主义时期

## 学习小测验 1：

1. H  2. M  3. M  4. H  5. M  6. M  7. M  8. M

9. H  10. H  11. M  12. H  13. H  14. H  15. M

## 学习小测验 2：

1. VIOLA  2. ORGAN  3. HARPSICHORD

4. CELLO  5. PIANO  6. VIOLIN  7. CLAVICHORD

8. DOUBLE BASS  9. GLASS HARMONICA

## 学习小测验 3：

1. 平衡、均匀  2. 钢琴  3. 海顿；莫扎特

4. 1750；1825  5. 调性统一

## 学习小测验 4：

1. 威廉·比林斯  2. 本杰明·富兰克林  3. 庄园主

4. 弗朗西斯·霍普金森  5. 莫拉维亚教徒

6. 乔治·戈特弗里德·穆勒  7. 弗朗西斯·霍普金森

## 学习小测验 5：

1. 罗劳  2. 车匠  3. 圣斯蒂芬  4. 米歇尔

5. 0  6. 保罗·埃斯特哈齐  7. 尼古拉斯·埃斯特哈齐

8. 艾森施塔特  9.《创世纪》;《四季》

10. "海顿爸爸" "交响曲之父" "弦乐四重奏之父"（任选其一）

## 学习小测验 6：

1. 1756；35  2. 萨尔茨堡大主教施拉滕巴赫

3. 玛丽亚·安娜或娜内尔  4. 3720

5. 黄金马刺勋章  6. 六

7.《唐璜》《女人心》《狄托的仁慈》《魔笛》（任选其二）

8.《安魂曲》/《d 小调安魂曲》（K.626）

9. 弗朗茨·苏斯梅尔  10. 1791

## 学习小测验 7：

1. M  2. H  3. M  4. H  5. H  6. M  7. H

8. M  9. H  10. H  11. M  12. H

## 单元测验：

### 莫扎特和海顿

1. H  2. H  3. M  4. M  5. H

### 将作品与作曲家配对

1. M  2. H  3. H  4. M  5. H

# 古典主义时期

**填空**

1. 海顿；莫扎特　2. 1750；1825

3. 本杰明·富兰克林　4. 弗朗西斯·霍普金森

5. 弗朗西斯·霍普金森　6. 圣斯蒂芬

7. 保罗·埃斯特哈齐　8. 艾森施塔特

9.《四季》;《创世纪》

10. 玛丽亚·安娜或娜内尔

11. 黄金马刺勋章　12. 六

13.《安魂曲》/《d 小调安魂弥撒》( K.626 )

# 浪漫主义时期

## 学习小测验 1：

1. √　2. ×　3. √　4. ×　5. √　6. √　7. √

8. ×　9. √

## 学习小测验 2：

1. SINGING SCHOOLS　2. TUFTS　3. LAW

4. BUCKWHEAT　5. DVORAK　6. SAVANNAH

7. ST.LOUIS　8. MASON　9. SHAPE NOTES

10. MEDFIELD　11. SPILLVILLE

## 学习小测验 3：

1. 浪漫主义时期揭开序幕。

2. 维多利亚女王在英国加冕。

3. 费利克斯·门德尔松创作《以利亚》。

4. 弗朗茨·舒伯特于 12 月 19 日逝世。

5. 首条横贯大陆铁路开通。

6. 威尔第创作歌剧《阿依达》。

7. 詹姆斯·费尼莫尔·库珀创作小说《最后一个莫西干人》。

8. 朱塞佩·威尔第创作歌剧《茶花女》。

9. 美国结束南北战争。

10. 音乐作为艺术首次被纳入波士顿公立学校的课程中。

## 学习小测验 4：

1.《赞美诗演唱简明教程》

2. 歌唱学校　3. 学校；教堂

4. 音乐学院　5. 1838　6. 圣路易斯

7. 安德鲁·劳　8. 斯比维尔

## 学习小测验 5：

1. 波恩　2. 6　3. 1783　4. 康特·华尔斯坦　5.1800

6.《第九交响曲》　7.《费岱里奥》

8.《基督在橄榄山》　9. 1827

## 学习小测验 6：

1. 门德尔松　2. 威尔第　3. 福雷　4. 勃拉姆斯

5. 德沃夏克　6. 古诺　7. 瓦格纳　8. 舒伯特

9. 罗西尼　10. 勃拉姆斯

## 学习小测验 7：

1. H　2. G　3. B　4. F　5. K　6. J　7. I　8. B

9. G　10. C　11. E　12. F　13. D　14. K

15. D　16. B　17. A

## 学习小测验 8：

1. VERDI　2. DONIZETTI　3. FAURE

4. MENDELSSOHN　5. DVORAK

6. SCHUMANN　7. FRANCK　8. SMETANA

9. BIZET　10. SCHUBERT　11. BRAHMS

12. WAGNER　13. BELLINI

14. BRUCKNER　15. GOUNOD　16. ROSSINI

# 浪漫主义时期

**单元测验：**

**贝多芬、勃拉姆斯和门德尔松**

1. 节拍器　2. 6　3.《第九交响曲》

4. 康特·华尔斯坦　5.《费岱里奥》

6. 门德尔松；勃拉姆斯　7. 门德尔松

8. 勃拉姆斯　9. 勃拉姆斯　10. 门德尔松

***将作曲家与作品配对***

1. H　2. E　3. C　4. A　5. D　6. A　7. G　8. E

9. B　10. H　11. F　12. A　13. B　14. D　15. A

**填空**

1. 舒伯特　2. 古诺　3. 瓦格纳

3. 德沃夏克　5. 威尔第　6. 威尔第

7. 布鲁克纳　8. 里姆斯基 – 科萨科夫

***将作曲家与其原籍国配对***

1. G　2. E　3. F　4. F　5. G　6. E　7. A　8. G

9. F　10. C　11. D　12. B　13. D　14. E　15. G

16. G　17. F　18. A　19. E　20. C　21. F　22. E

**图字：09-2021-0541**

**图书在版编目（CIP）数据**

西方音乐史 ／[美]里克·韦穆思著；薛阳译. –上海：上海音乐出版社，
2024.2 重印
　（每日十分钟趣味音乐课）
ISBN 978-7-5523-2360-3

Ⅰ．西… 　Ⅱ．①里… ②薛… 　Ⅲ．西洋音乐－音乐史 　Ⅳ．J609.5

中国版本图书馆 CIP 数据核字（2022）第 159886 号

书　　　名：西方音乐史
著　　　者：[美]里克·韦穆思
译　　　者：薛　阳

责任编辑：满月明
责任校对：孔崇景
封面设计：徐思娇

出版：上海世纪出版集团　上海市闵行区号景路 159 弄　201101
　　　上海音乐出版社　上海市闵行区号景路 159 弄 A 座 6F　201101
网址：www.ewen.co
　　　www.smph.cn
发行：上海音乐出版社
印订：上海信老印刷厂
开本：889×1194　1/16　印张：6.25　图、谱、文：100 面
2022 年 11 月第 1 版　2024 年 2 月第 2 次印刷
ISBN 978-7-5523-2360-3/J·2303
定价：38.00 元

读者服务热线：(021) 53201888　印装质量热线：(021) 64310542
反盗版热线：(021) 64734302　(021) 53203663
郑重声明：版权所有 翻印必究